U0135793

加入遊戲因子，解決各種問題

激發動機、改變行為、創造商機的祕密

亞倫‧迪格南／著　廖大賢／譯

獻給用精確見解考驗我的布里特（Britt）

〈出版序〉

有了遊戲因子，世界可以變得不一樣

在馬克吐溫的小說《湯姆歷險記》中，有一段經典情節：湯姆因為調皮搗蛋，阿姨罰他去粉刷圍牆。頂著烈日，湯姆無奈地對著看似沒有盡頭的圍牆，一點一點地漆著。更慘的是，別的小孩都在玩，湯姆卻不能；別的小孩可以自由活動，湯姆卻不能。當湯姆的同伴看到他在做苦工，紛紛跑來笑他。不過，鬼靈精的湯姆卻正經八百地宣布：圍牆可不是每個人都有資格漆的！這樣一說，粉刷圍牆反倒成了一項難得的活動。於是，好奇的小孩子一個接一個都想試試看，而湯姆也就順勢要求每個人拿玩具來交換這個粉刷圍牆的「特權」。

從這段故事情節，我們可以學到好幾件事。首先，一件原本無聊的事，可以因為當事人看待的角度改變，而變得很有趣。其次，可以讓事情顯得有趣的因子不只一種，例如人渴望自由，如果想玩什麼就能玩什麼，當然覺得有趣，但人也渴望稀有之物，如果能獲得稀有的粉刷圍牆機會，也會感到興奮。再者，覺得好玩的事，自然會讓人想去

做。最後，人能轉變自己看待事情的角度，同樣的也能轉變他人看待事情的角度，換句話說，我們可以改變他人看待事情的態度，甚至驅動他人去做他們原本沒興趣做的事。

如果想讓事情變得好玩，想找出提升動機的方法，向「遊戲」學習是再適合也不過了。儘管教師與家長們習將電玩遊戲視為教育的天敵，但電玩遊戲比上學好玩的這個現象，豈不正說明了，遊戲機制裡有令人沉迷且樂此不疲的因子？孩子們可以玩電玩遊戲一下午，卻無法在課堂上保持專注五十分鐘；電玩遊戲Game Over時，孩子們總迫不及待地立刻重玩，為了破關廢寢忘食，但是段考若是考壞了，他們只會覺得心灰意冷，甚至排斥學習。

這樣的對比，在職場上也屢見不鮮。憤怒鳥、開心農場、臉書讓上班族樂於破關、按讚，但是在辦公室工作卻讓他們覺得「被關」，一心渴望著週末的來臨。

到底，遊戲有著什麼樣的魔力，可以激發人們挑戰的鬥志和不屈不撓的精神？在粉刷圍牆的例子中，湯姆強調粉刷圍牆這件事的「稀有性」而引起同伴們的爭逐，那麼在現實生活中，我們又可以如何運用具有魔力的遊戲因子，讓生活中小至做家事、開會，大至個人成長進修、公司營運發展，都能變得好玩而使人躍躍欲試？

以上這些問題，在《加入遊戲因子，解決各種問題》這本書中統統回答了。作者亞倫‧迪格南從小玩遍各種遊戲，深知遊戲激勵人心也使人沉迷的威力。長大後，他從事數位策略的諮詢工作，驚覺成年人的世界變得好枯燥，於是開始思考，難道不能運用遊

戲因子，改變我們在日常生活中的各種體驗？

　　其實，在商業世界，成功的行銷活動背後早就含有遊戲因子：航空公司的常客里程酬賓計畫，是集滿「點數」換贈品的始祖；限量或限時的產品，很能引發消費者對「稀有」物品的瘋狂；舉辦各項比賽，可以激發人們的「競爭」意識；把購物金額達到標準的消費者升級為ＶＩＰ，讓他們有通過「關卡」的成就感……既然允許商家把遊戲因子玩得如此爐火純青，為什麼父母、師長以及企業管理者，不願意善用遊戲機制，來增強學生與員工的動機，讓他們有更好的表現呢？

　　當然，想要靈活運用遊戲因子，首先我們必須翻轉對遊戲的負面印象。回到遊戲的核心本質，我們必須了解，人天生就是愛玩的動物，而人也往往是透過玩樂般的經驗，才學習到新的事物。

　　本書介紹了遊戲的十個組成要素，以及遊戲設計的九個基本步驟。更重要的是，作者教我們在生活中設計「行為遊戲」——把一個或多個遊戲因子（競爭、偶然性、時間壓力、稀有性、新奇性、關卡、社群壓力、團隊合作、點數等）運用在日常活動中，例如為學生訂定讀書計畫時，加入「關卡」的因子，每週完成預定計畫就可以晉級；要求家人分攤家事時，加入「競爭」和「點數」的因子，讓孩子們比賽，做家事累積最多點數的人，可以兌換獎品或某些特權；訂定員工的工作進度時，加入「社群壓力」的因子，讓人們不好意思拖累自己的小組而振作起來。

生活中，難免有些活動會令人感到枯燥乏味，現在你不必再勉強自己「撐下去」，而是可以巧妙地加入遊戲因子，像湯姆一樣翻轉經驗，增強動機，改變行為！

【目錄】

大家總認為事出必有因：如果有人不去上學，我們就認為那是因為他們不喜歡學校。但其實大多數行為都是臨時起意的。

——桑希爾·穆萊納桑，哈佛經濟學家

你要知道，每件工作的背後都有樂趣。找到那個樂趣，工作就會像遊戲一樣。

——仙女瑪莉，電影《歡樂滿人間》

〈開場白〉

那段開車長途旅行的日子

遊戲的規則很簡單：只要安靜坐著一小時，就能拿到一份禮物。再坐一小時，就可以拿到另一份禮物。我的爸媽就是靠著這一連串的獎賞（或是賄賂），在每年跨州長途旅行時，讓我能夠一路乖乖坐在車子裡，到達俄亥俄州。

親子教養手冊可能不會教父母每隔一小時就發一次禮物給孩子，但我跟一般的小孩子不一樣。記得小時候，我媽有一次要把一些工具裝進搬家用的紙箱裡，卻發現我坐在裡面瞪著雙眼。我媽板起臉說：「亞倫，不要坐在這裡。」等到她轉個身，我已經「站」在箱子裡了，調皮的臉上像在說：「是妳沒講清楚哦！」

有人說，需要為發明之母。從密蘇里州的聖路易開車到俄亥俄州的曼斯菲，要足足八個小時，這段路程既漫長又無聊，而我卻是個超級活潑好動的小孩，只要沒事做就會變得非常煩人。我媽知道我的本性，所以她就跟我玩遊戲。

每次旅行出發之前，她都會先買好玩具和禮物，然後包裝好。沿途，每隔一小時都

有一份禮物，只要我在一小時內表現良好，就可以打開一份禮物作為獎品。整趟車程就是這樣過來的。

這些獎品並不是什麼貴重的東西，通常是公仔、棒球套卡或拼圖，但它們有幾個共通點，那就是神祕、有趣，而且隱約有個規律，讓我願意克制自己的好動。我依稀記得，當時我坐在後座，因為想搗蛋而坐立難安，但同時又有一股強烈的好奇心，很想知道接下來還會有什麼驚奇的禮物。

除了讓我變得安分之外，這個小遊戲也使我的時間感變得錯亂。這不只是讓整趟旅程的時間看似延長或縮短，而是有更複雜的機制在背後運作。每次拿到一個獎品，我都會花十五分鐘左右把玩，過了大約半小時，就開始期待下一個獎品。那會是更好的獎品嗎？會是不一樣的獎品嗎？跟我現在手上的玩具是同一組的嗎？時間似乎慢了下來。距離整點約十分鐘時我就會開始心神不寧，既興奮又緊張，到了快抓狂的地步。這個過程要反覆八次才結束。

這樣做會使旅程看起來比較短嗎？說實話，獎品讓我幾乎忘了旅行這回事。我根本沉陷在獎勵的迴圈裡，一心只想著接二連三的獎品，哪還會注意到沿途有什麼風景。

若有經濟學家讀到這裡，可能會說，我媽只是在放餌釣魚，這不過就是經濟學。但是身歷其境的我並不覺得事情是如此單純。首先，規則其實很模糊，我可以自己定義它們，畢竟「表現良好」的界定很寬鬆。我可以選擇是否要挑戰界限、找出界限所在，而

我也確實這麼做了。這就是遊戲的一部分：我壓抑自己搗蛋的衝動，說服自己撐下去，藉由克制自己來得到禮物。對年幼的孩子來說，這可是超級好玩的遊戲。

把時間快轉二十年左右，二○○八年的秋天，我在紐約的公寓裡望著窗外，心中思索著：過去的歡樂時光如今已不復見。猶記得小時候我曾在我家附近的下水道玩，當時覺得探索下水道系統會是一場大冒險。然而，曾幾何時，生活竟變得有點乏味了。

而我並不是唯一這樣想的人。我認識的許多人都覺得他們的工作、學業、甚至是閒暇時間都少了點令人渴望的東西。我們生活在一個不盡如人意的世界裡。同時，我們小時候玩的遊戲似乎存在著某種令人著迷的魔力，讓人覺得自己真真實實地活著。因此，我決定一探究竟，找出原因，設法讓自己以及身邊的人都能活得更精采。

於是我開始深入研究。當我愈了解遊戲與玩樂，我發現世人也似乎漸漸察覺遊戲與玩樂的力量。這些年來，商場上許多剛發跡的企業都把部分或全部的好運，歸功於遊戲或遊戲動力學。如今，大家都在談遊戲的潛力，熱門話題圍繞在如何與何時運用遊戲。

我寫這本書的目的，是希望與你分享遊戲設計者與遊戲學者的知識和力量，無論你希望用遊戲來激勵自己或他人，你將看到遊戲能激發人的潛能，並且使人獲得無窮樂趣。

在這本書中，我將試著把日常生活中遊戲與玩樂的相關資訊，加以分門別類地介紹，讓人可輕鬆閱讀，又容易付諸執行。事實上，人天生就知道怎麼玩遊戲與發明新的遊戲。我堅信遊戲能改變世界。我認識的大多數遊戲設計者都懷有這樣的願景，

在遊戲的理想國裡，人們全力以赴，表現出最棒的自己。只差地圖的指引與動身出發的決心，就能實現這個理想。

有件事我要在此聲明：我並不是專業的遊戲設計者，也不是遊戲研究領域的學者。我只是一個數位策略專家與創業家，一心一意探索數位科技如何改變我們身處的文化。

為了撰寫本書，我研究過闡述遊戲力量的學者、職業的遊戲設計者和創意發想者，以及幫助世人了解人類心智的心理學家和神經科學家，這些人都令我深感敬佩。在我執筆的過程中，這些人的成就不斷挑戰著我，也啟發了我。

每每想到要利用遊戲與玩樂的潛力來創造理想的未來，我就會想起兒時與父母坐在車子裡，前往俄亥俄州的漫長旅程。我想，我那聰明絕頂的母親一定會提醒我們，只要持之以恆、努力不懈，並且安分坐好……獎品就會等著我們。

第一關
遊戲因子引人沉迷

遊戲和玩樂不只是操縱搖桿上的按鈕而已。

有了遊戲機制，我們不需要 Xbox，

也能把日常經驗轉換成一段又一段的英雄旅程。

人是容易無聊的動物。雖然不是每個人都容易無聊，也不是無時無刻都感到無聊，但無聊可說是無所不在。下次你去店裡買東西時，觀察一下收銀員的眼神。留意公司財務部門做同樣工作已經十年的職員，有什麼樣的表情。再看看中學世界史的課堂上，學生上課時的反應。無聊是不良體制的副產品，無聊無所不在。

在許多社群與組織裡顯然缺乏有趣、富挑戰性的事物。青少年閒著沒事又求知若渴，但因為選擇有限，只能藉由無須動腦的娛樂來打發時間。職場上的成人也好不到哪裡去，只是家庭與工作的需求讓我們忙到只能安於現狀。

無論錯在體制，還是在我們看待體制的態度，阻礙人們發揮潛能的問題有很多，無聊絕對不是唯一的因素。有些人缺乏動機；有些人意志不堅；更有些人連試都不試，一遇到困難就退縮。

無論體制指的是公司、學校或個人生活，認為「體制」無聊的人都有以上的感覺。我檢視了這些問題與其間的關連，把問題分成兩種症狀：缺乏鬥志與缺乏能力。如果弄清這些問題在如何阻礙我們，就有可能解決它們。接下來，讓我們進一步檢視這兩種症狀。

缺乏鬥志：鬥志就是行動的意志，或是完成一件事的動機與內在驅動力。積極或充滿雄心的行為都會顯示出有旺盛的鬥志。缺乏鬥志的人則會感到迷失、無聊，工作時心不

在焉，無法體會某個活動或行為的價值。此外，提不起勁、沒有參與感、半途而廢，也都是缺乏鬥志的表現。這些人會說：「我不想做。何必做呢？這對我又沒什麼好處。」

缺乏能力：能力是人對自己的信念，相信自己有技能和方法克服當前的挑戰，而且知道如何著手，有信心達成目標。缺乏能力的人會認為事情太棘手，或掌握不到成功的訣竅。焦慮、退縮，甚至絕望，都是缺乏能力的表現。這些人會說：「我沒辦法做。我還沒準備好。我不知怎麼做。」

雖然不能解決這些問題，但我們常執迷不悟。面對態度消極的員工或學生，直覺告訴我們要誘之以利，如果沒效，那就威之以勢。但這兩種手段都偏離了原意。利用獎懲這種拙劣手段來對付缺乏鬥志或能力的人，完全忽略了一點：就是因為活動與經驗本身很無聊，才會令人缺乏鬥志或能力。

遊戲機制讓一切變有趣

我們有幸找到方法，能夠有系統地解決這些問題，方法就是：遊戲。遊戲透過有條理、充滿挑戰的系統來解決問題，讓學習的過程充滿成就感，使人全心投入、自動自

enjoyment satisfaction

發。遊戲讓人們在自己的故事裡當英雄。

二

遊戲與膚淺的獎勵系統截然不同。遊戲是由我們真心熱愛的活動所組成的。遊戲能輕易使人沉迷、捉住注意力，這絕對不是偶然，因為遊戲就是為了內在樂趣而生的。軟體工程師賈許・若斯（Josh Knowles）在自己的網站上這樣詮釋：「遊戲能驅動人，使人投入。設計遊戲，就是拿某些東西，例如令人愉快滿足的互動，然後附加規則，使玩家能在互動中得到最大的愉悅與滿足。」

重點就是玩遊戲本身能令人樂在其中。如果我們想解決缺乏鬥志和能力的問題，就必須使職場、學校、家庭裡的經驗能令人覺得痛快又有趣。若只是強加獎勵系統，並不會讓事情有所改善，而只會使人們繼續忍氣吞聲。

不過，遊戲般的獎勵系統已愈來愈受歡迎。許多組織從會員卡、集點、榮譽徽章的制度中，漸漸體認到把遊戲機制應用在軟體開發、會議等地方的價值。遊戲機制是讓遊戲有趣的配方，但是單純套用遊戲機制，只能使人著迷一陣子，效果終究會愈來愈差。活動給人的核心經驗才是重點，單以遊戲為糖衣是無法改變任何事情的。

假如我們尋求的是更深的投入和更好的表現，就必須徹底改變體制。至於在無法改變體制的時候，就得仔細想想如何把遊戲融入生活之中，因為運用玩樂來影響行為，遠比我們想得更複雜。

我們在遊戲中學習

人類可以說是學習的機器。人的大腦總是藉由探索與實驗來找出模式，為的就是增加生存的機會。學習的目的是為了成功，而學習也是我們與外界互動的主要方式。學習總是帶有樂趣。

遊戲在本質上等於是有組織的學習環境。我們在遊戲中學到兩件重要的事：新能力與新資訊。遊戲設計者會花很多時間在設想能力上，因為能力是遊戲基本的互動架構。例如玩家在任天堂的經典遊戲《超級瑪利》中，要學習基本能力「跑」和「跳」才能過得了關。在學習跑、跳的過程中，會面臨考驗與卡關，而大多數人會沉浸在學習的過程中，從生疏漸漸變得熟練。而一旦學會了這些能力，接下來的關卡就能得心應手。當然，知道敵人與寶物在每個關卡的位置，就是掌控遊戲另外的要訣了。

不知不覺，心領神會

要精確指出人在何時學習，是很困難的，因為雖然我們知道自己在學習，但學習卻是無意識的過程。一旦遇到新事物，我們就會在腦中反覆思考或在手中不斷把玩，不知不覺就會內化為我們自己的東西。這時心中有了體悟，於是我們學會了原本不會的事

物。過程中，雖然我們沒注意到自己領悟了某事，卻會注意到自己的感覺。此時我們會全神貫注，彷彿覺得「開始懂了」，強烈的滿足感因此而生。

遊戲設計者瑞夫・卡斯特（Raph Koster）套用科幻小說術語「心領神會」（grok），貼切解釋了這個過程。心領神會的意思就是全盤了解某個東西，到最後那樣東西成為你的一部分。我們的大腦喜歡吸收新資訊，所以在心領神會之際就會感到暢快。事實上，神經科學家早已證實，人在理解一件事時，腦內會釋放出化學物質，這是一種名為「鴉片類藥物」的天然興奮劑。

任何新能力或重要資訊，對大腦來說就像謎團，使我們渴望去解開。一旦領悟了，解開謎團了，就需要有其他理由才會使我們想繼續投入其中。

舉例來說，收銀員在第一天上班時，可能還不覺得工作無聊。她可能還在摸索公司的政策、作業流程、章程和規定。她很快就學會一套新的行為與能力，而且還有很多事等著她去了解。但差不多過了一個月，工作上駕輕就熟了，搞懂工作模式後，她的發展也跟著慢下來。單調的體制開始令她感到無聊，這個體制實際上在說：「這裡沒什麼可以學了，只管做好妳手邊的工作就行了。」於是，那張微不足道的薪水支票就成了她僅存的動機來源。但這樣完全不夠，稍後我們就會了解，人要不斷學習與成長，才會產生鬥志。

遊戲給人自主性

在遊戲裡，人可以決定自己的行為。沒有人的參與，遊戲幾乎就無法進行。這種自主權是很不可思議的東西，而自主權正是日常生活中所缺乏的。自主權代表可以自由活動、跟體制互動，也代表能操控週遭的世界。在籃球比賽中，球員能控制自己的動作來運球。比賽規則會告訴球員哪些可以掌控，哪些不能掌控。

在施展自主權的案例中，我最欣賞的就是「蒙特梭利教學法」。如果要教導一群五歲兒童，很多人都會從設計教案著手，認為面對這麼小的孩子，組織就是關鍵，得掌控他們的時間與注意力，沒錯吧？

但事實卻不然。馬利亞‧蒙特梭利（Maria Montessori）認為，兒童能自然而然與週遭環境互動，環境會激發孩子去學習並精進能力。道理很簡單：讓一群小朋友共處一地，那裡充滿了新奇的玩意兒和娛樂，然後不要干預他們。

蒙特梭利教學法的理念源自長年的實驗與觀察，相信兒童是自主的學習者。在蒙特梭利學校裡，老師就如同嚮導，學生在老師的協助下，得以自由探索自己感興趣的事物。學生能找目標，在心中產生自我控制感，在班上更有參與感，而且發展也會更快。我們會告訴自己：

「自主權」與「控制」對於形塑自我控制感著重要的角色。我們會告訴自己：

「這就是我，能做這些或那些事。」人會把存在的意義和目的歸因於自主的活動，相信

自己是充滿鬥志的。我們的意圖在驅動我們的行為。

不讓人擁有控制感的體制不免令人感到氣惱。當我們知道有些事能做卻不能去做，或別人不放手讓我們做，是最令人厭惡的。因此，取得控制權就是取得認可，也就是可以當「英雄」的許可證。當我們得以做出有意義的決定時，能力與信心都會因此提升，我們會不自覺想起目標，進而產生鬥志。

遊戲創造愉悅的「心流」

米哈里・奇克森（Mihaly Csikszentmihalyi）用「心流」的概念來說明人們天生就喜歡遊戲，以及遊戲所帶來的愉悅感。他認為，當能力與挑戰達成平衡時，就形成了理想的經驗狀態。也就是說，在任何活動的過程中，我們應該要接受比自己能力高出一些的挑戰。如此一來，我們就會跟著逐步成長，獲得成功。每一次的成長，都讓我們得以往上提升一個層級。

心流活動所引發的心理狀態是愉悅的，令人忘卻時間與自我。某種程度上，我們都有過這樣的經驗。也許是在完成重要的工作報告時、休假騎水上摩托車時，或是跟一群朋友玩激烈的電玩遊戲時。由於全心投入，沉浸其中，所以會渾然忘我。接著，我們會有一股強烈的快感與成就感，對自己感覺良好。

∞（高）

焦慮　　　　　心流狀態

挑戰

厭煩

（低）

0

0（低）　　　技能　　　（高）∞

用這些話來描述，你就能明白現代的電玩遊戲對心流是多麼有助益。由於電玩遊戲能讓人沉浸其中、充滿吸引力，並且能帶來成就感，對於不容易感受到心流的人來說，電玩遊戲是一個方便的管道。這類遊戲能確實為玩家帶來絕佳的學習機會。

在任何領域，好的遊戲都能讓人有所領悟。遊戲裡有我們渴望的東西：難度漸增的挑戰、進步時能得到反饋，還有勝利的喜悅。如果系統裡少了這些元素，就無法帶來太多有趣的體驗。

不過，我們不能全怪「系統」，畢竟有些人的確能安於低難度的挑戰與不自由的處境，卻還做到全力以赴，從中獲得美妙的經驗。你知道他們是如何辦到的嗎？那就是當個非典型的遊戲設計

者。以收銀員來說，可以把讓多少顧客微笑，或是一小時內能結多少帳，當成遊戲來玩。每天都試著打破自己的紀錄，而一旦打破紀錄，就再增加難度。這樣的收銀員為自己設下了有趣、難度漸增的挑戰，而不是等別人來為他們設下挑戰，這樣的做法確實能帶來改變。

所以我要問的就是：為什麼不是每個人都能做到這種地步？無論你認為這是在創造心流還是純粹的好玩，為什麼這種能力只有少數天賦異稟的人或遊戲設計者才能掌握？

其實不然。當我們體驗過愈多心流，我們就愈懂得如何讓心流重現，而每當心流重現，都會提醒我們，鬥志、能力、挑戰如何達成平衡。 *flow*

凡人也想扮英雄

如果你曾研究過偉大的神話和故事，一定免不了探討英雄的「旅程」。許多引人入勝的故事與神話裡都有這種劇情模式，而神話學者喬瑟夫·坎伯（Joseph Campbell）把這種模式發揚光大。若把英雄的旅程極度簡化，就會像這樣：偉大的使命呼喚著「救世主」、接受智者的調教、出發去完成使命、面臨許多考驗、在千鈞一髮之際絕地重生、對抗宿敵、最後凱旋歸來。覺得這樣的過程似曾相識嗎？這是一種很普遍的敘事結構：《絕世英豪》《戰爭遊戲》《駭客任務》，以及耶穌基督的故事都是這樣，多不勝數。

人們喜愛遊戲的一個理由就是，遊戲能把我們立刻置入自己的英雄旅程裡，讓我們暫時忘卻安逸且安全的客廳。典型的冒險令人深深著迷，因為至少在遊戲裡，我們自己就是救世主。無論現實生活中有多少無意義和單調的環境令人沮喪，在遊戲中，我們就是故事，我們肩負著遊戲世界裡的使命，要努力拯救世界、消滅殭屍、從壞巫師的手中救出公主、領導運動員對抗宿敵，或是帶領士兵逃離戰火。故事託付我們完成使命，而我們身在故事中，鬥志與能力得以完美結合。我們總是渴望在故事裡成功，拚命都要找出勝利的方法。

我由衷相信，**我們不需要XBox，就能把日常經驗轉換成一段又一段的英雄旅程。為了把歡樂注入死氣沉沉的生活，讓心流更常出現，我們需要一套全新的工具，並且要了解到，遊戲與玩樂不只是操縱搖桿上的按鈕而已。**

本書各關卡介紹

本書共分成十個關卡。每翻一頁，都會讓你更了解遊戲與玩樂，最後你還能學習如何創造出遊戲般的體驗。你剛剛讀完的第一關，檢視了鬥志和能力，點出遊戲能教我們了解潛能。第二關將思考互動科技的崛起與遊戲的現況。第三關探索人們誤解的遊戲觀念。第四關進一步檢視遊戲，包括如何定義遊戲、人為什麼會喜歡遊戲，以及遊戲如何

讓人變得更好。第五關思考遊戲的未來，以及讓遊戲進化的科技。第六關簡述未來生活如果充斥著遊戲，會有哪些潛在問題。第七關介紹可能改變世界的遊戲。第八關分享設計這些遊戲的方法論。第九關概述一些熱門、可行的遊戲機制與遊戲動力學。最後，第十關提醒我們，遊戲不該只是讓人沉迷，而是要幫助人們發揮潛能。最後，祝你闖關愉快。

第二關

遊戲的黃金年代
就是現在

世界上已有數百萬人是在科技日新月異的環境中

打電動長大的。這個現象將會創造出一群合作

玩遊戲與解決問題的「專家」。

小時候，有個按鈕能讓我的世界復活。那是一個淺橘色的按鈕，就裝在鄰居小孩的「雅達利」遊樂器（Atari 2600）上。那年夏天，我的鄰居帶著那台主機回家，然後我們就一直玩，直到手指僵硬才停下來。當晚我們暫停了一下，彼此對望，震驚得無法動彈。這玩意兒實在太驚人了！剛剛過去的那十小時裡到底發生了什麼事，我們誰也想不起來，唯一可以確定的是：電玩遊戲是為我們而生的。

沒過多久，電玩遊戲就出現在校園裡。「你得痢疾死掉了」這句台詞，在八〇年代的小學生心目中占有特殊地位。這句台詞出自經典教育電玩遊戲《奧勒岡大冒險》，遊戲中有個拓荒家族乘著篷車前往西部，必須在險惡的環境中生存下來。四十年來，有許多諸如《奧勒岡大冒險》的電玩遊戲，觸動了數百萬人的心。

《奧勒岡大冒險》讓我懷念起《神偷卡門》《數字射擊》《波斯王子》，以及家庭常見的《女版小精靈》《射擊蜈蚣》《青蛙過街》等遊戲。當然，還少不了《超級瑪利》《德軍總部》《毀滅戰士》《第七訪客》《神祕島》和《黃金眼》。

我的青春期歲月裡充滿了這類遊戲，娛樂生活豐富無比。我是在電子產品蓬勃發展的時代裡長大的孩子，許多電子產品都深深影響了我。以下是我印象中，一路以來玩過的產品：

雅達利、美泰遊戲機、Walkman、Game Boy、麥金塔、卡西歐電子錶、任天堂紅

白機、蘋果電腦、世嘉遊戲機、Neo Geo、超級任天堂、TI-85製圖計算機、Discman、CD播放器、PlayStation、網路、任天堂64、Palm Pilot掌上電腦、MP3、諾基亞5110、Dreamcast、PlayStation 2、iPod、Google、Game Cube、Tivo、Xbox……

雖然這些年來電子產品一直蓬勃發展，但自從Xbox問世之後，電子產品的發展就遠超過以往的總合。回顧過往，我們會發現，有數百萬人是在科技日新月異的環境中成長的。這時我們不得不問：科技發展對我們有什麼影響？

雖然有各種合理的答案，但我認為最大的影響在於：這股改變的力量，帶給我們許多娛樂產品。這些產品能跟我們即時互動，讓我們有機會去解決問題，例如「要怎麼闖進《超級瑪利》的下一關？」和「要怎麼列印這份文件？」這類問題。

對於像我這種很早就開始接觸遊戲產品的人來說，發現疑難與解決疑難是稀鬆平常的事，它強化了我們的「玩樂肌肉」，讓我們極度渴求新技能和新知識。自古以來人們一直有機會探索新事物，但是在科技當道之前，這種機會其實是少之又少，而遊戲與小型電子產品能讓人探索新事物，使得我們對它們愛不釋手。

真實與虛擬世界的融合

由於遊戲會不斷發展下去，所以我們也許正活在遊戲的黃金年代。也就是說，遊戲、真實世界與其他媒體之間的隔閡，就要從此消失了。

我之所以會這樣想，是因為週遭環境早就開始改變了。如果你在一九七五年玩過《小精靈》，當時絕對想不到《小精靈》後來會改編成電影或漫畫，想不到會在《華爾街日報》上讀到某家公司買下《小精靈》版權的新聞，想不到會在《小精靈》迷宮裡遇到來自世界各地的玩家，更想不到可以在一天之內用各種行動裝置來玩《小精靈》。你本來只能玩《小精靈》電玩遊戲而已，但無論如何，這種單調的日子就要結束。

由於遊戲和遊戲科技一直在發展，我們不斷看到許多仿遊戲的體驗融入日常生活中。美國運通的積分活動不就是遊戲嗎？《吉他英雄》不就是更精采的音樂課嗎？消費者除了可以購買填充動物玩偶公司Webkins的實體玩偶，也能在網路上養相同的虛擬寵物，這豈不是兩全其美嗎？

行動地標應用程式四方地頭王（Foursquare）是另一個現實與遊戲相互融合的典範。這個程式的基本功能採用了遊戲機制，能告訴朋友你人在哪裡。使用者外出時，只要用手機在某個地點「打卡」，就能賺取點數、得到榮譽徽章，最重要的是還能贏得實質的優惠與獎勵。

過去十年來，「另類實境遊戲」愈來愈受歡迎，讓我不得不提一下。世界上一直有各種另類實境遊戲在進行著，我最喜歡的一個是《黑金企業》，它在全球的各城市裡進

行著，玩家必須在遊戲裡暗殺別的玩家。

遊戲開始時，每個人都會拿到一份牛皮紙袋，裡面有同個城市裡另一位玩家的真實姓名與地址。遊戲的目標就是找到這個人，用水槍或水球攻擊他，否則負責暗殺你的玩家就會攻擊你。我們很難想像許多成年男女會耗費許多時間在玩這樣的遊戲，為的只是贏得勝利。

而這可不是對著螢幕玩，而是在客廳、街上、會議室裡玩，《黑金企業》裡真的有玩家在開公司會議時遭到「襲擊」。限定遊戲活動範圍的時代已經過去了。

未來，要分辨遊戲與日常生活將會愈來愈難。遊戲將無所不在，而玩樂與現實的界線也會因為遊戲而變得愈來愈模糊。

遊戲產業強勢成長

金錢可以說是遊戲發展背後最大的驅動力。賀茲（J.C. Herz）在《搖桿國度》一書中統計，一九八一年全美電玩遊樂場共賺進二百億個二十五美分硬幣，相當於價值五十億美元的遊戲市場。

現在，遊戲產業的規模更加龐大，遊戲不只能在購物中心買得到，而是到處都買得到。市場分析龍頭NPD調查指出，二〇〇九年全美電玩市場總銷售金額為

一九六億六千萬美元，其中大約有一半是來自硬體銷售。二〇一〇年全美電影票房收入在一百億至一百一十億美元之間，很明顯可以看出遊戲是電影的強勁對手。全球電玩市場的銷售金額更是高出電影一大截，當年度全球電玩市場的銷售金額估計在五百億美元左右。普華商務法律事務所預估，全球電玩市場銷售金額將在二〇一三年達到七三五億美元。

單機遊戲和主機常有驚人的銷售量。《俠盜獵車手IV》據傳在上市一週內就賺進了五億美元。Xbox的《最後一戰3》賣出了八百多萬套。《決戰時刻》系列遊戲賣出了五千五百萬套。這幾年來，Xbox、PS3和Wii把遊戲大舉帶入主流市場中，Wii主機光是在美國就賣出了二千七百二十萬台。

電玩遊戲無疑已是一股經濟力量，但是要預測遊戲業的規模與形態是很困難的，因為每天都有許多新的遊戲平台出現。隨著電玩產業成長，玩家的年齡結構也在改變。《全心投入》一書引述索尼的報告，指出現今遊戲玩家年齡的中位數是三十三歲，只比總人口年齡的中位數少兩歲。

當然，電玩遊戲雖然是目前討論的主題，但別忘了遊戲與玩樂是更大的概念。如果要檢視遊戲業的規模，就不能忽略運動與賭博，這兩種遊戲形式本身都是大型產業，結合起來的話，遊戲就成了世上最有影響力和利潤最高的活動。

社群遊戲盛況空前

電玩遊戲不再是微不足道的產業。Wii Fit這種新的遊戲方式，造就了更多電玩家庭。

《開心農場》更讓上百萬名親子在臉書上同樂，經營虛擬農場。

現在有了社群，玩家玩起遊戲來再也不孤單。Xbox LIVE有非常多用戶，用戶可以跟朋友連線、使用隨選內容等工具。這項服務讓他們可以跟各地的朋友連線對戰，利用頭戴麥克風來同步交談，彷彿朋友就在你身邊。

更簡短、簡單、隨性的遊戲也逐漸流行。玩家可以獨自在OMGPOP.com網站上玩遊戲，或是與全球玩家同樂。目前，社群遊戲的霸主是Zynga，也就是開發《開心農場》的公司。由於臉書是目前全球最受歡迎的社群網路，所以早期Zynga順理成章把遊戲放在臉書上，讓幾億人玩這個社群遊戲。

傳統的電玩遊戲公司也注意到這個趨勢。二○○九年年底，美商藝電（Electronic Arts）以四億美元收購社群遊戲開發商Playfish。為什麼呢？因為沒人知道下個熱門遊戲會出現在主機上、社群網站上……還是兩者都有可能。

「多人線上角色扮演遊戲」是話題性十足的遊戲類型（簡寫是MMORPSs或MMOs）。這種遊戲本質上需要互動，而且創造了全新的玩樂與社群形式。有數千萬玩家在遊戲無盡的幻想世界裡邂逅，藉由達成各式任務與突襲，來為自己的角色升級。

《魔獸世界》是目前最受歡迎的多人線上遊戲，擁有一千二百多萬名註冊玩家。

雖然許多熱門遊戲都是曇花一現，但這幾年來《魔獸世界》的玩家人數一直維持在一千多萬。由於玩家每個月要繳約十五美元的會員費，所以《魔獸世界》每個月都能賺進一億八千萬美元，而且目前為止還沒有衰退的跡象。此外，《魔獸世界》的角色和寶物交易，估計還能為遊戲商賺進一百八十萬美元。

多人線上遊戲在玩家心目中的地位非比尋常。這些遊戲裡的世界沒辦法一次就征服，然後一了百了；它是一個在持續進行、進化的社交世界，裡頭有朋友、敵人、工作、獎賞、時光的流逝。就算你關掉電腦，遊戲世界也不會停止進化，而是會一直往下進行。正因為遊戲的玩法太吸引人，才會讓玩家花好幾個月的時間努力練功升級。這些

遊戲角色代表了不一樣的自己，通常也是更好的自己。

這種情感投入是很強大的。YouTube網站上有一部令人哭笑不得的知名短片，名叫《史上最徹底的崩潰》，影片中有一個十幾歲的男孩，發現媽媽把他《魔獸世界》的帳號連同遊戲角色一併砍掉後，他的反應無比暴烈和悲慟，彷彿有親人亡故一般。由於他的反應實在太誇張，有人認為這部影片是虛構的。無論是真是假，它說明了玩家對多人線上遊戲會投注非常多的情感。

遊戲都是什麼樣的人在玩？

社群遊戲與傳統遊戲的革命性發展，改變了我們對玩家人口結構的一般印象，這點非常有意思。PopCap贊助調查了二○一○年初的玩家人口結構，發現在一億名社群遊戲玩家裡，只有六%的人年齡在二十一歲以下，而且玩家中女性人數多於男性。受訪者的平均年齡為四十三歲，其中四十一%的人有全職工作。平均來說，他們玩遊戲的資歷超過一年，而且有許多人表示他們玩遊戲的時間持續在增加，這說明了玩遊戲已經成了習慣。若換算成總人口，會得到這樣的結論：進行這份調查時，有四分之一的美國和英國網路使用者，每週至少玩一次社群遊戲。

羅傑・卡洛伊斯（Roger Callois）在經典著作《人、玩樂與遊戲》中，探討遊戲與文化的依存關係，他相信遊戲反映出玩家身處的文化，而玩家同樣也受到具時代精神的遊戲所影響。如果真是這樣，我們將可藉此審視遊戲當前的發展。

根據這個理論，遊戲變得愈來愈長、愈來愈複雜、愈來愈具有社交性，是因為人本身的發展就是這樣。遊戲大舉進入生活的各面向，是因為我們已準備好這麼做。當人類文化的其他面向都在科技、社交與功能上大幅邁進，遊戲當然也不例外。而我們當今所創造的價值，勢必對下一代產生深遠的影響。

電子產品令遊戲如虎添翼

電玩業成長飛快，造就了無數競爭與發明，把遊戲帶向更完整的新方向。Wii的動作感應科技成為標竿，讓數百萬人得以靠著擺動肢體來打電玩。雖然這項科技可能無法取代傳統的搖桿玩法，但是進化中的科技的確使我們更容易與遊戲互動。

Xbox的Kinect系統與PS3的Move系統是最新一代的動作感應科技。Kinect是Xbox的附加裝置，讓玩家可以用全身來玩遊戲。如果要痛扁壞人，只要伸手揮拳就行了。想要玩跳舞遊戲呢？那就跳舞吧！索尼則是用Move系統來回敬Wii，Move是一種控制器，讓玩家可以用複雜的動作來操控遊戲。已有許多人在討論這些發明，無論如何，這些發明暗示著未來的遊戲將有更直覺的玩法。

有一項科技輕易地把遊戲帶入日常生活中，那就是手機。iPhone與Droid有可供下載的應用程式來提升遊戲的整體經濟，玩家可以隨時隨地想玩遊戲就玩遊戲。而且，許多這類遊戲會上傳資料到線上排行榜，讓你比較自己跟其他玩家的表現。有些遊戲還讓你可以跟他人同步連線，享受真正的多人遊戲。有些應用程式甚至能讓使用者閱讀與周圍環境相關的資訊和內容，這個概念稱為「衍生性世界」。世上成千上萬的應用程式與智慧型手機，可說是孕育遊戲的溫床。

這些發明暗示著，未來會有更多感官遊戲的出現：你將可以在遊戲中移動、觀看、

觸摸、聆聽，甚至嗅聞。這種遊戲會讓真實與虛擬的界線愈來愈模糊，使遊戲的影響力更強大持久。

把打電動當專長的玩家

美國卡內基美隆大學的路易斯·范安（Luis von Ahn）教授指出，一九七○年之後出生的美國人，平均在二十一歲前會玩一萬小時的電腦與電玩遊戲。換算下來，等於是花五·二年的時間全職打電動，這個世代的人彷彿就置身在遊戲的奧林匹克訓練營中。

二○一○年，遊戲學者珍·麥克高尼格（Jane McGonigal）在一場啟發人心的TED演講中，稱此為「下課」或甚至是課堂上的「平行教育」。她相信，這個現象將會創造出一群合作玩遊戲與解決問題的「專家」，而我也同意這個看法。只在空閒時間打電動，將無法滿足這個世代的遊戲專家。他們會想尋找可以發揮遊戲專長的職場工作。

過去，美國空軍飛行員必須在海外的軍事基地長駐，從事極具危險性的飛行任務。而現在，準飛行員是受訓學習駕駛無人飛機。無人航空載具將是未來戰爭的要角，這種以遙控操作的間諜飛機，在伊拉克和阿富汗的布署數量已經創下了紀錄，它有高解析度的監視系統與致命的追蹤武器。由於這些飛機能夠在目標上空長時間盤旋，而且可以從美國本土遙控，因此非常受歡迎，需求量大到根本來不及訓練出足夠的飛行員。

不過空軍很幸運，因為世界上已經有數百萬名潛在軍人，早就在擬真的互動環境中，累積了豐富的無人飛機駕駛經驗。雖然他們的經驗多半是來自Xbox 360或Playstation 3的遊戲，但還是派得上用場。對空軍來說，新兵入伍前花了無數時間在打電動，正巧是為這份工作做了職前準備。

未來，我們將會看到更多需要具備遊戲技巧的工作。在那天到來之前，無論有多困難，玩家都將繼續追求可以在上班時玩遊戲的方法。

為什麼雇主該賞識玩家？

傳統的企業經營者應該試著雇用遊戲玩家，因為如果把經常玩遊戲與不玩遊戲的人相比，會看到明顯的差異。一般來說，你認為哪組人比較健康、跟家人比較親近、賺更多錢、有更多朋友、有較佳的眼力與精神、有更快的認知反應時間呢？你猜到了，就是常玩遊戲的人。無數的研究都顯示，打電動的人在各項技巧和能力上，都領先不打電動的人。

受歡迎的電玩遊戲幾乎都能帶來具挑戰性及豐富的經驗，能夠在玩家玩遊戲的過程中改變他們的大腦。雖然其中有些好處需要一段時間才會出現，但是有些好處卻能很快顯現。羅徹斯特大學的一項研究顯示，玩《俄羅斯方塊》僅僅一星期，就能大幅改善人

的視覺認知能力。

遊戲不只能改善技巧，也能改善態度與心理健康。上班時玩《接龍》，經證實能提高士氣。約翰‧貝克（John Beck）與米契爾‧韋德（Mitchell Wade）在《幸福拉警報》一書中提到，有研究證明經常玩遊戲的年輕玩家有較強的信念，相信未來會更好。

耳濡目染，重塑認知

我有一些好朋友都告訴我這件事：他們的小孩很輕易地就學會操作iPhone。我說的是兩歲大的小孩，他們能熟練地操縱觸控螢幕的選單與功能，並且打開和使用熟悉的應用程式。大人並沒有怎麼教他們，因為在大多數的情況下，那些孩子連一個完整句子都還不會講。

關於大腦，我們知道的其中一件事就是它很有可塑性，腦迴路是可以改變的。神經科學家稱之為神經可塑性。大腦的個別連結不斷在新生、強化或消除，一切都取決於我們是如何使用大腦。如果你成天與遊戲、科技為伍，勢必將因此改變大腦產生迴路的方式，所有相關的技巧與認知過程都很可能被強化。也就是說，任何人只要長時間玩遊戲，遊戲對玩家的溝通方式與認知過程，就成了玩家大腦在感知時的獨特組織方式。

現在，我們的大腦都準備好要發現遊戲機制了。玩遊戲玩了一萬小時、處在充滿科

技的環境裡，許多人的大腦都已經適應了仿遊戲的刺激，這是前所未有的情況。如果連你都覺得你能很快發現積分系統、謎題，或自身行為與獎勵間的關係，那你的小孩就更不用說了。

令人沉迷的力量

電玩遊戲迅速崛起，代表了一種相當有效的沉迷形式。每天晚上，全美國的客廳裡，有許多青少年在螢幕閃爍的光線中呆坐著，嘴巴開開，眼神呆滯，腦袋裡靜靜哼著歌，表情掩飾著同一種心理狀態──玩樂的狀態。

如果我們想要駕馭遊戲的力量，就要先了解這兩個祕密：玩樂狀態是如何在大腦中呈現，以及為什麼遊戲擁有如此迷人的魔力。

第三關
人類天生就愛玩

反覆玩追逐遊戲可以讓動物的幼獸學會躲避掠食者。

可以說，樂趣是來自我們練習生存技能之後，

大自然所提供的獎賞。

想要讓自己快樂一下嗎？那就來一個杯子蛋糕吧！咬一口蛋糕，就能迅速釋放大腦愉悅中心的鴉片類物質。至少有一段時間，你將會深感滿足，而且週遭的一切都會變得順眼。這個過程跟我們最愛的獎勵有異曲同工之妙，包括購物、巧克力與性高潮。

但如果你想要的是被激勵呢？又該怎麼辦？其實，這一切都取決於你想要做什麼。電玩遊戲非常適合用來鼓勵人們去做一切事情。至少，以大腦的角度來看，玩遊戲似乎是非常重要的事。這並不令人意外，因為遊戲通常包含著一連串的小挑戰與奮鬥，全是設計來讓你發揮潛能，把你轉化到心流裡，而且一旦成功就會給你獎勵。那麼，為什麼遊戲的結構對大腦來說會如此具有吸引力？大腦裡究竟發生了什麼變化呢？

為了解開這個謎，我們先來快速複習一下神經科學。人腦是由許多名叫「神經元」的特殊神經細胞所組成，神經元組成龐大且密集的網絡。神經元利用電流與神經傳導素的化學訊號，在神經突觸的交會點相互溝通。大腦裡有大約八百億至一千億個神經元，神經元之間藉由釋放與回收這些化學訊號，不斷相互溝通。大腦裡有許多不同種類的神經傳導素，而且管理著非常多的程序，包括我們在玩遊戲時感覺到的動機。

大腦內的驅動力

為了真正了解玩遊戲或吃蛋糕時腦內的化學物質，我們需要了解「歡愉」與「欲

望」在神經學上的差異。對神經科學家來說，這是兩個很不一樣的東西。

密西根大學的肯特・布里吉（Kent Berridge）是情感神經科學與大腦歡愉研究的專家。他創造了「喜歡」與「想要」這兩個詞，來描述歡愉與欲望背後的過程。

布里吉指出，在大腦的一小部分存在著某種快樂的活躍點，稱為「伏隔核」（accumbens）。當我們收到獎勵時，鴉片類物質與其他腦內化學物質就會釋放到這些活躍點上，並且與神經元互動。用布里吉的話來說：「這是為了產生『喜歡』的反應，那是一種歡愉的虛飾或表象。」歡愉的經驗引發了這種歡愉迴路，轉而告訴我們：「嘿，那真的搔到癢處了。」依布里吉的用語，「喜歡」就是歡愉的另一種說法。

另一方面，「想要」主要是藉由神經傳導素多巴胺來刺激。人們曾認為多巴胺是大腦的主要興奮劑，現在則認為多巴胺能更有效控制欲望與動機。史蒂芬・強森（Steven Johnson）在《以為變壞，其實學好》一書中提出，「多巴胺系統就像會計師，它能持續追蹤期望中的獎勵，並在獎勵沒達到預期時，用降低多巴胺的方式來傳送警訊。」

當我們沒得到期望中的東西時，多巴胺的降低會引發「想要」的感覺，使我們渴求期望中的獎勵。華盛頓州立大學的神經學家傑克・龐克史畢（Jaak Panksepp）創造了「尋求」的觀念，這跟「想要」是一樣的意思。龐克史畢用「尋求」來描述「急切渴望與有方向的目標」這種情緒狀態。

龐克史畢研究哺乳類動物的情緒系統數十年，發展出腦內尋求的觀念。基本上，尋

求代表我們行動的意志，解釋了我們大部分的先天欲望，也就是每個早晨醒來，為生存而覓食的意志。

這種本能並非無法改變。在多巴胺神經元受到破壞的研究中，把飢餓的白老鼠和食物放在一起，白老鼠連走兩步去進食都不肯，因為牠們的欲望系統和動機迴路早已無法運作。假設白老鼠腦內產生歡愉、滿足感的路徑依然完好，這些癱瘓的囓齒動物還是會把放在嘴裡的食物吃掉的。

總之，「想要」與「喜歡」形成了一種動機與滿足感的共生迴圈。「想要」驅使著我們去追求渴望的目標。一旦達成了目標，「喜歡」迴路與刺激此迴路而帶來滿足感的行為，就會束縛我們尋求的需要。這種滿足與冷靜的狀態會一直持續下去，直到束縛消失為止，之後一切便重頭開始。

大腦是為玩樂而生？

如果有一種模式能對應我們遇到的獎勵或驚喜，大腦很快就能辨認出這種模式。每當好事發生時，獎勵迴路的神經元就會發出訊號。漸漸地，會有一組特殊的預測神經元，只要一發現獎勵即將到來，就會發出訊號。這就是巴甫洛夫（Pavlov）的狗聽到鈴聲會流口水的原因，因為牠的大腦知道食物就要出現了。當愈多預測神經元一同發出訊

號、不斷重複模式，神經元的突觸就會強化。一起發出訊號的神經元將會連接在一起。

這種對模式的尋求，能用來解釋許多玩家的心態、網路成癮，以及心流現象。有證

據顯示，我們的時間感也受到多巴胺控制，因此包括玩遊戲在內的心流活動，會使人產

生時間飛逝或停滯的錯覺。

與其認為大腦獨獨對玩樂有反應，不如把它想成是為了玩樂而生的。按此說法，龐

克史畢會相信玩樂的本能根源於腦幹，就不令人意外，因為腦幹是基本功能的根源。蒙

納西大學的科學家告訴我們，腦容量大小與哺乳類動物愛玩笑嬉鬧有關；腦容量愈大，

愈喜歡玩遊戲。我們巨大的腦袋也許會使我們變成世界上最愛玩的動物。

人的大腦是個複雜無比的系統，就算前人做了那麼多研究，大腦依然有許多未解之

謎。例如基底核這樣的小區塊（主控著我們此處討論的多數現象），都得經過六個功能

部位，透過刺激、抑制與非抑制路徑糾結在一起的網絡來運作。這樣的東西一點都不簡

單。

人腦裡上億個神經元的功能性排列並不見得很精緻，但卻是驚人的有效。這是因為

人腦並不是經過設計的，而是透過快速規律的學習，不斷從外界得到獎勵，不斷演化。

我們為了學習，必須勇於向外探險與探索，而人腦為了激勵這樣的探索，也鼓勵我們玩

樂。

玩樂是一種心智狀態

我們很容易會認定玩樂是一種表現在外的行為，但實際上玩樂比那更複雜。如果不先對遊戲者本身有基本的了解，我們恐怕無法正確觀察玩樂的行為。例如，除了狗主人之外，可能任誰都沒辦法分辨兩隻狗是玩得很激烈，或根本是在打架。以人為例，當某個廚師做出一道新的菜餚，對他來說感覺是在玩，但是當我做出一道新的菜餚，對我來說感覺像工作。同樣是做菜，但我們體驗到不同的東西。所以說，玩樂是一種心智狀態。

有趣的是，我們可以帶著玩樂的心去參與一項活動，但活動本身也可以激起我們玩樂的心。舉例來說，試試看跟你的同事玩躲避球，而且要維持心情平和與冷靜。活動或刺激可以激起我們自然的玩樂反應，在研究人類行為時，這個觀念是非常重要的。稍後我們會再談到這點。

玩樂是在辨識模式

玩樂給我們機會，讓我們去磨練自己最拿手或最喜歡的東西，包括：注意模式、解讀模式和掌控模式。Palm公司的創辦人傑夫・霍金斯（Jeff Hawkins）認為，人類的智能

可以說是極度複雜的模式辨識引擎。

在遊戲的情境裡，這種說法非常合理。似乎沒有什麼比理解一件事——領悟一套系統的規則——更令人感到心滿意足的。在任何玩樂的活動中，參加者都會問自己：「現在我必須怎麼做才能克服困難、達成目標呢？」

玩樂是在學習

玩遊戲遇到阻礙時，我們會推測可行的突破方式，然後去測試自己的假設。因此，所有的玩樂都是在積極尋找模式，而這是訓練大腦的實戰之道。我們在遊戲中所面臨的不確定、阻力與困難，形成了一種獨特的張力。正是這種力量，與我們內心的欲望相抗衡，驅使我們找出突破的方式。

張力充斥在「探查」（probing）的經驗中，這個觀念是由遊戲與學習專家詹姆士·保羅·吉伊教授（James Paul Gee）與史帝芬·強森所提出來的。探查是一種行為，也就是去探索無法有條理推斷的環境或現象。吉伊認為，玩家在探查過程中會假設、測試他們的虛擬環境。吉伊對探查過程的描述，聽起來很像是科學研究的過程。玩樂難道是科學的情感面嗎？如果是，探查就是最自然的學習機制。

這些年來，吉伊與其他學者一直主張透過遊戲來學習。談到樂趣、玩樂與學習之

間的關連時，他這樣評論道：「當學習停止時，樂趣也停止了，到最後玩樂也會跟著停止。**對人類來說，真正的學習總是與樂趣有關，最終會成為一種玩樂形式，但這個原則總是在學校裡瓦解。**」玩樂不是讓學習變有趣的方式，彷彿兩者是壁壘分明的觀念。「勤有功，嬉無益」，這句話在工業革命時期也許是用來管束工廠員工的重要訓誡，但是到了現今，這樣的訓誡非但不正確，也會帶來不良後果。請容我用自己的想法來反駁幾個世紀以前的看法：玩樂是源源不絕能量的來源，足以啟動人類的潛能。為了對玩樂有所洞察，我們必須解釋、理解並尊敬玩樂。玩樂是困難的活動，可惜在文化中，人們把玩樂跟遊樂場及游手好閒歸類在一起。

玩樂的定義

玩樂的近代研究很豐富，但在約翰・尤辛赫（Johan Huizinga）之前，沒有人徹底探究過這個議題。尤辛赫是荷蘭的歷史學家與文化理論家，一九三八年，他寫了《遊戲的人》一書，這是一本開創性的書籍，談論的是文化中的玩樂。他開宗明義闡釋了玩樂的本質：「玩樂比文化更古老；但對文化來說，玩樂的定義相形不足。文化總是以人類社會為前提，但動物可不必等人類來教，就已經會玩樂。」

雖然我們都看過動物玩耍，但卻往往認定遊戲是人類獨有的經驗。沒有仔細觀察過玩樂的人，甚至可能會以為玩樂是人類在演化後期才發展出來的。他們也認為閒暇時間最好拿來做正經事（這反映出文化對玩樂的看法）。但尤辛赫提醒我們，玩樂比我們想的更複雜、發展也更早。

如果玩樂真的是古老抽象的觀念，那我們該怎麼定義它呢？尤辛赫對玩樂的定義最廣受引用。雖然有許多專家後來也提出自己的見解，但尤辛赫的定義是了解玩樂的絕佳起點：

總結玩樂的特質，我們或許能稱之為一種自由活動，它有意識地處在「日常」生活之外，因為它是「不正經的」，但同時玩樂卻能牢牢吸引住玩家。玩樂這種活動無關乎物質上的利益，我們也無法從它身上獲得利潤。玩樂根據規則及有條理的方式，發生在合適的時空範圍中。玩樂有助提升社群的組成，這類社群傾向保持神祕，藉著偽裝或其他方式來強調他們跟一般世界的不同。

尤辛赫的定義相當著重玩樂在特定術語上的意義。身兼遊戲開發者與作家的凱提．沙林（Katie Salen）與艾瑞克．辛摩曼（Eric Zimmerman），提出了一個更抽象的定義：「玩樂在更嚴密的結構裡，是自由活動的空間。」這個定義巧妙且更廣泛地界定出

玩樂的概念，而事實上，幾乎適用在任何情境。無論玩的是玩具、吉他或棋盤遊戲，都符合這個廣泛定義。

雖然這兩種定義都有其道理，但尤辛赫認為玩樂發生在日常生活之外，這個觀念才是了解玩樂魔力的關鍵。他後來把這觀念描述為「單憑著喜好玩樂的性情，走出『真實的』生活，進入暫時的活動領域。」看來羅傑斯先生是對的，因為這個觀念就在「幻想園地」裡。（弗萊迪‧羅傑斯是兒童節目主持人。他在一九六八年至二〇〇一年製作的節目《幻想園地》中，親自操縱人偶，在真實與虛幻的世界中為小朋友講故事。）

樂趣是過程，而非目的

毫無意外地，玩樂富有樂趣，而樂趣是很強大的，人人都想獲得樂趣。人一生中最美好的時光，回想起來幾乎都跟樂趣脫不了關係。第一次離家，住在大學宿舍；最近的一次假期；找到新樂子的頭幾天。這些經驗都伴隨著強烈的歡樂與愉悅感。不過，樂趣卻意外地難以描述。

雖然我們只要感受到樂趣就知道它的存在，但樂趣的定義依然很模糊。尤辛赫在《遊戲的人》一書中指出，任何語言也許都沒有跟樂趣完全相等的字。我們對樂趣的本質了解有限。但我們確知一件事：樂趣是不可或缺的。

不過這是真的嗎？回到心理學概論，馬斯洛（Abraham Maslow）在其著名的「需求層級理論」中，並沒有提到樂趣。他的論文〈人類動機論〉影響後世深遠，文中他提出了需求的五個層級，依細膩精熟的程度來發展：生理的需求、安全的需求、愛與歸屬的需求、尊嚴的需求，以及自我實現的需求。若從馬斯洛的理論來看，我們應該要思考，為什麼樂趣沒有被他列入需求的清單中？也許樂趣並不是人的需求。

然而，我們應該把樂趣視為過程，而非目的。這樣一來，我們將能在各式各樣的情境下享受樂趣。大多數的人絕對可以辦到，而事實上，也需要這樣做。戴爾‧卡內基在《人性的弱點》一書中，有句名言道盡這一切：「除非能獲得樂趣，否則做任何事都很難成功。」當然，在加勒比海度假比在監獄蹲苦牢來得有樂趣，只不過樂趣並不受限於特定情境，它可以而且也會出現在任何地方。

樂趣是大自然給求生者的獎勵

演化心理學告訴我們，享受樂趣就能增加存活的機會。彼得‧格瑞（Peter Gray）教授為了解釋像足球或抓鬼遊戲中被追逐的樂趣，引用自然主義者卡爾‧葛羅斯（Karl Groos）在一八九八年寫的《動物遊戲》一書。葛羅斯認為哺乳類的幼獸喜歡玩追逐遊戲，並從中獲得許多樂趣，這是因為反覆玩追逐遊戲可以讓牠們學會躲避掠食者。

格瑞斯認為，人類是從需要躲避掠食的環境中演化而來，所以籃球、足球和曲棍球這類運動就模仿了這種動力學。在這類比賽中，球員運球繞開敵軍，以期能夠得分。因此，葛羅斯認為，**樂趣是來自我們練習生存技能之後，大自然所提供的獎賞。這樣看起來，享受樂趣就不再是那麼瑣碎或無關緊要的事。**

由於玩樂變得愈來愈困難、愈來愈緊湊（尤其是現代的電玩遊戲），所以我們體驗到的樂趣已有所不同。一九八九年，一位小男孩在麻省理工學院多媒體實驗室接受玩樂高遊戲的試驗時，以「艱難的樂趣」這個新創詞彙，描述他在建造複雜結構體時的感覺。後來，山謬爾・派伯特（Seymour Papert）與實驗室裡的同事把這個詞彙發揚光大。

「艱難的樂趣」告訴我們，歡愉帶來的樂趣（坐雲霄飛車）以及享受帶來的樂趣（蓋一座美麗的沙堡）是不同的，後者很明顯是艱難的樂趣。艱難的樂趣有可能帶來無限的激勵，是人們在玩精心設計的遊戲之後才會有的感覺。

樂趣只能來自遊戲嗎？

人腦的機制大多是內建的。人腦就像神經生物學版的捕蠅草，如果受到適當的刺激，就會有所反應或行動。我一直在思考，怎樣才能刺激身邊的人，讓他們一直玩不

停？如果我們能夠在遊戲世界中激勵數百萬人玩不停，那麼是否我們也能激勵他們在真實世界中，做更多正面的事？難道人類的最佳動機只能被圈限在電玩遊戲中嗎？

當然不是。遊戲只是人們將對於心理學與社會學力量的了解，用來設計使人投入沉迷的體驗。

第四關

遊戲引人入勝的理由

真實世界往往令人不滿足，遊戲卻讓我們得以扮演

不一樣的自己，而且是升級版的自己。

近年來的熱門電玩遊戲，

幾乎都讓我們有機會當不平凡的人。

我們喜愛新奇的事物。無論是最喜歡的新一集節目、新車，還是新朋友，我們會盡一切可能找尋新奇的事物。這就是為什麼像吉列這樣的廠商，要開始介紹自家經典產品的差異。我們並不需要擁有五葉刀片的刮鬍刀，我們要的只是新的刮鬍刀。

人腦的搜尋迴路，對新奇、驚人或意料之外的事物特別敏感。意想不到的升遷、最愛的電視節目出現驚人轉折，像這類新奇的事物發生時，多巴胺和鴉片類藥物就會因此增加，多巴胺會有效率地告訴我們的腦袋：「那真是太神奇了。那是怎麼發生的？要怎樣才讓它再發生呢？」

就新奇而言，電玩遊戲絕對是塊沃土。好的遊戲有無數特色等著你去破解與發掘，包括新武器、新關卡與新角色。此外，電玩遊戲開頭的旁白讓你知道你就是主角，遊戲中，自願探索的你將會迎向更多冒險。就如同史蒂芬‧強森在《以為變壞，其實學好》一書中所說的：「當你沉迷於遊戲時，讓你深陷其中的多半是一種基本欲望：想知道接下來會發生什麼事的欲望。」這種體驗跟我們欣賞一部精采的電影或電視影集是一樣的，但卻有個非常重要的差異：在電玩遊戲裡，是你讓劇情有所進展，而且是你自己掌握了節奏。

電玩遊戲的終極驚喜來自「史詩般的勝利」。這是什麼意思呢？珍‧麥克高尼格有個漂亮的答案：「史詩般的勝利是非常正面的結果，在你成功之前，甚至會以為自己無法做到。」因此，當你達成無法想像的事情時，腦子裡的化學物質就會瘋狂。而最合

電玩的共同特性

適、最可能做這類偉大事情的地方就是在電玩遊戲裡。

所以，電玩遊戲到底是什麼呢？我們已經講了這麼多，對於我們所討論的主題卻還沒給出一個明確的定義。電玩遊戲無所不在，但它的特性並不明顯。為了進一步了解，讓我們回顧幾個共同的特性，以及一個常見的定義。

電玩需要有人參與

與電玩遊戲相比，許多娛樂並不需要多人參與。例如當你在看書或看電影時，你必須理解故事，但並不需要與其「互動」。你可能得想像故事中的角色或場景，或是針對故事帶給你的感覺，產生你個人的見解，但你並不需要特地選擇接下來會發生什麼事。

相比之下，電玩遊戲需要玩家的積極參與，以便決定事件的發展。兩者的差別可用足球比賽中的球迷與球員來解釋：球迷看著球賽進展，如果他們中途離場去買熱狗，球賽並不會因此改變什麼。球員要踢球，創造球賽，如果他們停下來，球賽就會跟著停止。

電玩可以重來

電玩遊戲與其他娛樂不同的一點在於，遊戲可以重來。你可以在一生中下一萬盤西洋棋，而且每次都會有些微的差別。此外，由於技巧不斷提升，玩遊戲的洞察力也提升，所以每一次玩電玩遊戲，都可能比上一次更有趣。

把電玩遊戲跟你最喜歡的電視節目與電影相比，重複看電視節目的其中一集，多久會感到無聊？看二、三次還不會，但看一千多次就不可能不會無聊。當然，同一部電影每次看到的內容都是一樣的。

實際經歷才能了解遊戲

向朋友描述一部電玩遊戲，並不會使他感到興奮，因為電玩遊戲的描述通常是很無聊的，也很難理解。我哥哥若鉅細靡遺地描述他的某一次高爾夫球比賽，我媽也會受不了。聽別人描述籃球比賽要怎麼得分，遠遠比不上親自去體驗進球時「嗖」的那一聲。

終究，要真正了解電玩遊戲或任何遊戲，唯一的方法就是親自去玩。

上手容易，定義難

凱提．沙林與艾瑞克．辛摩曼在《遊戲規則》一書中徹底檢視遊戲的本質，並概述定義遊戲的微妙與難處。在過程中，他們蒐集分析了各領域遊戲學者的定義，並說明他

們之間的差異。遊戲的基本概念包括規則、衝突、目標、虛構及自願參與，即便是這些專家，對這些概念的重要性依然意見分歧。沙林與辛摩曼在評估這些歧見時，為遊戲業提出了進步的思想，並努力整合出更犀利的定義：

　　遊戲是一種有系統，讓玩家在有規則的人為衝突中投入心力，並產生可以量化的結果。

　　這個定義很有說服力，並涵蓋了包括電玩遊戲、桌上遊戲與運動在內的每樣遊戲。當我們思考電玩要如何幫助我們在日常生活中找到鬥志和能力時，有個定義便浮現出來，而且令人聯想起尤辛赫對遊戲的定義：人為衝突的觀念。「遊戲不是真實的」已是個常識，遊戲需要我們的想像力。了解這個動力學，將大大有助於連結虛擬與真實之間的隔閡。

神奇的圈子

　　遊戲是真實世界的延伸，遊戲設計者甚至為這個基本觀念創造出一個術語：神奇的圈子。為了了解這個術語，我們得先聊聊《地產大亨》（又稱《大富翁》）的貨幣。

地產大亨的貨幣不是真的，我討厭戳破這個假象。即便對這件事心知肚明，但是當人們在遊戲中遞給你一張黃澄澄的五百元鈔票，依然會讓你覺得很過癮。事實上，只要看看人們如何在遊戲中運用、整理貨幣，就可以知道貨幣對他們的重要性。當我們在玩《地產大亨》時，會非常在乎遊戲貨幣。這是為什麼呢？

這是因為當我們在玩遊戲時，會進入某種「替代的世界」，在那裡，我們接受規則和新的想像世界的約束。回想一下，在《地產大亨》裡，你接受一切的規則，包括付租金、經過「Go」的時候可以拿到二百元、抽到「機會卡」要你坐牢時，你也會照做。

無獨有偶，在《魔獸世界》裡，一旦你坐下來玩遊戲，就是在利用想像力來逃避現實，此時你所接受的東西是理智所不容的。詩人柯立芝創造「自願暫時拋開懷疑」一詞來描述文學裡的相同現象，而這對許多媒體來說也同樣適用。

這個心理空間就是遊戲施展的場域，也就是電玩學者所指的神奇圈子。在《遊戲的人》一書中，尤辛赫是第一個提到這個術語的人。這個觀念經由好幾代遊戲設計者與學者而建立起來，他們不斷地擴充、豐富這個觀念。

根據他們的說法，神奇圈子是當你在玩遊戲時，你所處的心智狀態。許多時候，人需要借助真實世界的暗示才能進入神奇的圈子，例如籃球場的標線或西洋棋的方格棋盤。當你踏進那個空間，就置身於遊戲的世界中。這個想法使得從真實世界到遊戲世界

的轉換變更加明確。這就是為什麼人們會有興趣去了解新遊戲的規則，因為他們在試著建立神奇圈子的範圍。

這個觀念的最重要之處在於它是個選擇。是你自己選擇進入神奇圈子，並在裡面玩。雖然你打從心底明白那是人為的，卻刻意壓抑那個念頭，而選擇沉迷在冒險之中。

想像力是非常強大的東西。

我們最大的力量與弱點，就在於我們可以說服自己相信任何事……甚至連那些統計上不可能的事。

所有的小孩都不平凡

至少，故事都是這樣寫的。蓋瑞森・凱勒（Garrison Keillor）數十年來都在他虛構的小鎮故事裡，用相同的知名台詞來作結尾，「……那就是來自烏比岡湖的消息，那裡的女人都很強悍，男人都很英俊，所有的小孩都很不平凡。」他幽默地戳中人們喜歡正面歸納的傾向，背後透露出對人性的強力洞察。

在大自然的世界裡，不平凡指的可能是吃或不吃、甚至是生存或死亡的差別。所以人們會渴望不平凡是其來有自的。事實上，我們花了許多時間在評估自己在人群中的位置，包括各種人格特質與技能。「我是這裡最漂亮的人嗎？是最聰明的人嗎？是最富

有的人嗎？」我們總是對自己所處的地位妄下定論，而且用這些假設作為社交互動的基礎。「這次誰能升遷呢？嗯，讓我看看，我的表現比菲爾好太多了，不過珍妮絲是我最大的對手。」

這種想比別人更好的強烈欲望，有一些有趣的副作用。虛幻的優越感，也就是人們所知的「烏比岡湖效應」，顯示出我們容易把自己想得比實際上更好。例如，二○○年，史丹福大學企管碩士生中有八七％的人對自己的學業表現評分高於平均值，這是非常驚人的比例。一份稍早的研究則顯示，內布拉斯加大學的教職員有六八％的人自評教學能力在前二五％。

像這樣的效應並不只出現在學術界。許多研究都顯示，我們很容易把自己的人際關係、受歡迎程度與健康，評得比平均水準高。在美國和瑞士有一項調查顯示，九三％的美國人與六九％的瑞士人自評開車技術在前五○％。當然，理性上我們知道這不可能是真的；不可能每個人都在平均之上。但就個人而言，我們依然相信自己的位置是在前段班。

研究員賈斯汀・庫格（Justin Kruger）與大衛・唐寧（David Dunning）仔細檢視這個效應，設計了一系列的實驗，把每個受試者的能力與他們的自評結果作比較。結果發現，能力不佳、沒受過教育的受試者容易高估自己的能力，但受過教育的受試者比較能準確評估，甚至會低估自己的能力。這裡諷刺的是，無知的人以為自己無所不知，而學

問淵博的人卻認為自己還有很多要學。另外，很有趣的是，不同文化會以不同的方式產生偏見。以日本學生為例，他們普遍相信自己比整體的日本學生優秀，但卻認為自己比不上班上的同學，這個有趣的轉折反映出文化的微妙差異。

多點樂觀是好事

姑且不論文化差異，為什麼我們對自己所處的地位會有扭曲的觀點呢？這就跟任何存在已久的人類特徵一樣，大概是為了生存的需求。人每天醒來，面對這世界需要無比的樂觀。如果我們不相信自己會過得更好，很快便會失去希望，而且會坐以待斃。幸運的是，虛幻的優越感以及其他「有益的」的錯覺，能提供我們面對一切所需的視野。

有項研究檢視人們對未來的期望，發現人們傾向相信，自己會比其他人遇到更多好事，例如升遷、生聰明的小孩、長命百歲等。這是讓自己存活下去的良好動機。另一個可行的解釋同樣來自演化心理學的觀點。人生中，我們一開始是無知而且一無所長的，膨脹的自信心能使我們勇於採取行動，持續不斷地學習以達成目標。等到我們的能力漸趨成熟，則就如同庫格與唐寧的研究所顯示，稍稍低估自己的能力讓我們得以更堅持追求勝利。

有一件事是肯定的：值得去做的事往往很難精通，而且該如何進步也總是讓人摸不

著頭緒。沒有一本指南書能教你精通十八般武藝，而就算有的話，閱讀與實踐也是兩碼子事。在挑戰基本的自我進步之外，要變得出眾不凡其實是難上加難。很多時候，我們並不清楚自己在人群中身處的位置。如果跟同事賽跑，你能預測自己的名次嗎？不太可能。賽跑可能有點離題，但生活中盡是充滿這類模稜兩可的預測，讓人相當無力。

電玩升級，自我也升級

如果優越感有時候屬於主觀的幸福，那麼許多人退避至電玩遊戲的世界，以獲取良好的自我感覺，便不令人意外。電玩遊戲能給我們許多東西，讓我們避免平庸和沒沒無聞。遊戲不是真實世界的複製；真實世界往往令人不滿足，電玩遊戲卻讓我們得以扮演不一樣的自己，而且是升級版的自己。近十年來的熱門電玩遊戲，幾乎都讓我們有機會當不平凡的人；我們得以擁有神奇的力量、驚人的力氣、戰鬥盔甲或是能駕駛火力強大的戰鬥機。玩電玩遊戲讓我們進入一種即時狀態，儘管這種狀態只是短暫、想像出來的。

二　不過，遠比我們操控的角色更重要的是，各類遊戲所提供的自我提升過程，從動作角色扮演遊戲《質量效應》，到運動遊戲如Wii Fit都一樣。一旦開始玩，這些電玩遊戲就充滿挑戰，並且幫助我們獲得能力、展現精熟的技巧與晉級下一關。在遊戲世界裡，

達成某種成就以及晉級的觀念，就是所謂的「升級」。這個概念強而有力，在玩家文化中無所不在。

為什麼升級在電玩遊戲中這麼普及呢？因為電玩遊戲的系統正是利用我們喜歡進步的心態而設計的。遊戲以即時反饋、分數、排行榜，以及各種巧妙的機制，讓我們得知自己正在發展某種能力。電玩遊戲不會任由虛幻的優越感蔓延，而是藉由迫使我們面對現實，要我們完成與自己能力相當或激發自己能力的任務，努力提高排名。難怪這會形塑出一個希望生活各面向都能升級的玩家文化。我們都想要相信自己高人一等，而如果能提升自己的紀錄，那麼這個信念就有憑有據了。

為什麼遊戲引人入勝？

我認為大家都希望生活能多像遊戲一點。也許有人渴望自己就是球場上的選手，擁有一大群球迷。也許有人希望能有來生。也許有人期望做任何動作都有配樂。我們想要有能力不顧一切去冒險，卻又沒有任何東西能傷害我們。然而現實上，這些大多不可能成真。遊戲到底有哪些特點能引起我們的熱切渴望呢？

遊戲可以無所不在

遊戲讓我們得以在困難中享受快樂，還能隨時隨地產生令人投入沉迷的體驗。今年我在舊金山的惡魔島有過一次愉快的語音導覽經驗。在那段旅途中，有個以前在此服刑的受刑人告訴我，他為了在孤獨的監禁中打發時間，會拿出銅板或鈕扣，隨意地拋向牢房的漆黑處，然後開始努力地把它找回來。一旦找到了，他就重來一次。這種求存機制充滿絕望，但卻非常有效地在艱困的處境中創造出遊戲來。

遊戲有明確目標

在這個世界上，我們往往很難決定事情的優先順序，甚至也很難將一件事情堅持做到底，但遊戲提供了清楚的目的感。傳統的遊戲多半把獲勝當作共同的目標，至於互動遊戲則激發出更複雜、更合意的企圖心，撩撥人們想當英雄的欲望。

對大部分的人來說，要把工作跟人生目標結合可以說是相當困難，但是在遊戲中，你的目標與任務必然是一致的。例如，在拯救公主的旅途中，有許多任務等著你完成，但到頭來，每一項任務都有助於你救出心愛的女人。回到現實生活，當我們每天做著財務收支歸檔的工作，很難相信自己身負任何崇高的使命。

遊戲要我們解決問題

你知道小學三年級學生的數學罩門是什麼嗎？閱讀困難。然而這些有閱讀困難的

學生，卻能無止盡地理解遊戲裡複雜的概念。詹姆士・保羅・吉伊在他《好電玩，好學習》一書中，討論到角色扮演卡片遊戲《遊戲王》有多複雜。這個遊戲包含超過一萬張卡片，每張卡片代表一種功能角色，並依一套複雜的專門語言來描述，吉伊稱之為「明確的功能語言」，意思是以角色可以採取哪些行動來下定義。他從《遊戲王》網站上引用其中一張卡片的內容，藉以說明這個遊戲的複雜性──「八腳蠍」：「即使八腳蠍附有裝備魔法卡，當它攻擊裡側守備怪獸時，有二四○○的攻擊力。」

你看得懂嗎？大部分有在玩這個遊戲的七歲小孩都能在吃早餐前的簡短時間內，跟你簡單介紹這張卡以及其他一百多張卡，但他們卻無法學好分數。遊戲照理應該讓他們的數學更好，但玩《遊戲王》的能力在數學課上卻是無用武之地。

無論如何，遊戲還是能激發批判性的思考：大多數多人線上遊戲與電視遊戲都要求玩家的長期參與解謎。玩家如果沒有先完成一些小型任務，就無法達成「最終」的目標。這些小型任務必須在遊戲的過程中發現。例如，如果你想拯救公主，就得先越過河流。為了越過河流，必須造一艘船。為了造船，需要木材。為了取得木材，需要一把斧頭，以此類推。在時下的許多熱門遊戲中，像這樣的任務和謎團可能有數百個之多。無論需要玩二十、四十或甚至一百小時，大部分玩家玩到最後都能得勝。

我們大可以說，很少有真實世界的問題會受到如此的關注。在《以為變壞，其實學好》一書中，史蒂芬・強森認為像這樣的難題會使我們變得更聰明──提升平均智

商——這個現象就是所謂的「弗林效應」（Flynn Effect）。強森認為，過去十年來，經由電視、電影與電玩遊戲所呈現出來的認知複雜度，遠遠超過上個世代。若把所有媒體都當成待解的謎題，那麼我們的頭腦就需要更難的挑戰與更複雜的故事。

遊戲讓我們有控制感

遊戲除了給我們目標，也給了我們控制感。幼兒時期的發展有個重要部分就是源自這個觀念：人在與週遭環境的互動中，學會以某種方式來形塑世界。給小孩子推玩具車，他們很快就學到玩具車會往前進。在小孩子理解世界的過程中，這種作用非常吸引他們。但是，當我們漸漸長大成人，卻開始發現我們的控制欲超出我們的權限，許多人因此感到氣餒。

但是在電玩遊戲中，我們被賦予目標，也被賦予追求目標所需的掌控力量。我們可以輕易理解遊戲世界是如何「運作」的。我們在遊戲中所具備的一切能力都是經由設計的，系統也會依照我們的努力給予反饋。這就是為什麼人在遊戲中能不斷有所學習；在追求目標的前提下，學習就沒那麼單調或令人厭煩。

這種控制的概念，與理想世界的觀念相輔相成，史蒂芬・普爾（Steven Poole）在《開心的要素》一書中，把理想世界形容為「短暫的完美、真實世界中無法達成的、是種絕對秩序。」我們喜歡遊戲，因為遊戲展現出可預測的菁英社會，一個我們擁有所需

能力以達成目標的秩序井然的世界。

遊戲讓我們看到進步

《哈佛商業評論》有一篇研究，泰瑞莎・安馬比（Teresa Amabile）與史蒂芬・克洛門（Steven Kramer）著手找出什麼東西能真正激勵員工。如你所料，他們訪問的經理，大多相信認可與誘因是最好的動機因子。但是他們錯了。事實上，最佳的動機因子與心境提升法就是……進步。當人們覺得自己在工作中有大幅進步，或是得到上司的協助以排除障礙時，他們會覺得更開心，並且更想要成功。

當然，遊戲設計者早就清楚這件事。遊戲給予的反饋，無論是關卡或成就，其實都代表著進步。在從事富挑戰性的工作時，我們的滿足感不是來自接受挑戰的當下，而是來自回顧自己進步了多少。在現實生活中，每天重複相同的工作可能就算是一種進步，但是在遊戲中，那是難以忍受的狀態。

遊戲給我們機會冒險

你上一次嘗試在屋頂上跳來跳去，是什麼時候的事？除非你是跑酷愛好者，否則希望你的答案是「從來沒有」。那麼，你會辭掉工作，另創一家理想中的公司嗎？你今年會這樣做的機率小於一％。為什麼這樣說呢？因為人類會規避風險，就這麼簡單。跳屋

頂失足的話，包你住進醫院。開一家公司做些沒人要買的小玩意兒，你的小孩就沒錢上大學。現實生活中的選擇會帶來現實的後果，而且現實生活中並沒有「重來」的按鈕。雖然這是理所當然的事，說起來卻不免令人感到悲哀。因為風險是進步過程中重要的一環，而我們是在嘗試與錯誤中學習的，如果因害怕而不敢嘗試，那就永遠沒有學習的機會。

我最近才發現，我們的文化有多麼反對嘗試錯誤。今年，我弟弟為了申請某個高中課程，被要求進行一次課前測驗。如果他通過測驗，就能去上那門課，學到東西。但如果沒通過的話，他連那門課都不能上。不用說，他對這樣的安排一點都不開心。

你能想像，在商店買遊戲之前要先參加考試嗎？你付了五十美元買遊戲，然後帶回家，把遊戲放進Xbox開始玩。當你正要在新世界中探索一番，卻「碰」的一聲，被射中了。遊戲結束。你的Xbox退出遊戲片，從此不再讓你玩了。你覺得這樣的遊戲設計者能在市場上生存多久？

遊戲就沒有這樣的問題。它們被設計成可以重播、上傳、下載與重新開始。遊戲甚至還開拓了「來生」的觀念。遊戲要我們去冒險、學習，而我們也樂意這樣做。我們在遊戲中有較高的成就，因為我們得以縱情其中，這樣的自由帶來了學習與進步的深度愉悅。

遊戲讓我們體驗恐懼

遊戲不只讓我們冒險，也把那些危險變得真實。愛德華・卡斯楚諾瓦（Edward Castronova）在《向虛擬世界大遷徙》一書中分享他的研究，他認為人腦無法分辨媒體影像與快速撇過的真實影像。意思就是，當你在電玩遊戲裡看到一場爆炸，你的腦袋並不會自動認定那是假的。確認真實的步驟是發生在你開始處理影像之後。由於你的腦袋無法知道哪個是真的、哪個是假的，我們快速看過的東西都會被認定是真的。

當我們在看電影或玩電玩遊戲時，這個評估的過程使得更高階的頭腦可以「選擇」按兵不動。我們很樂意進入遊戲的虛擬世界，並且身歷其境，感受冒險的恐懼。當然，當真正的恐懼蔓延，也可能使人衰弱，因此在遊戲以及其他娛樂中，我們所體驗的是一種適中的恐懼。

印第安納大學的安卓・韋弗（Andrew Weaver）教授用類似的術語，描述引發恐懼的媒體力量，「我們在操控狀態中體驗著適中的恐懼。在那裡，至少我們有潛力，能用真實世界中沒有的方式來駕馭恐懼、控制恐懼。」那麼，如果我們能在遊戲中駕馭自己的恐懼，我們能逆轉天性嗎？

想想看，特勤幹員是如何進行工作訓練的。為了正確達成任務，被分派到總統身邊的隨扈必須能為主子擋下子彈。但是在情勢危急之時，我們很難克制數百萬年演化來的

本能，本能告訴我們要躲避身體傷害。所以那些特勤幹員是如何辦到的呢？他們靠的是一次又一次的模擬訓練。

任何面對潛在暴力的工作，都需要非常多的練習來準備。透過想像的情境，幹員的大腦漸漸重組，遇到一般人想要臥倒的情境，他們卻能做出截然不同的反應。透過這樣反覆的練習，遊戲教我們適度冒險，有時候甚至能教我們如何面對真實的危險。

遊戲帶給我們榮耀

我們都想當重要的人，但是在這個有六十億人口的世界，我們很容易就質疑自己的重要性。在員工會議上，在代數課堂裡，我們很容易會覺得這一切似乎沒有意義，但遊戲能帶我們逃離那種不確定感。

在遊戲中，你就是救世主，領導軍隊橫越海洋，阻止占領城鎮的不死殭屍蔓延。因此，遊戲在另一個世界中，給了我們不可思議的意義與重要感。在現實生活中，當英雄需要訓練、時間，甚至也需要運氣。但是在電玩遊戲裡，當英雄只需要開啟Xbox就行了。

與英雄主義同陣線就是榮耀的概念。勝利的榮耀跟我們的好勝心有關，這是非常強大的動機因子。但榮耀並不是默默獲勝就夠了，而是要在社交群體中獲勝，並且是大家都認同的勝利。榮耀就像名譽一樣，藏在你我之間，並由後人來繼承。也就是說，

遊戲，尤其是競爭類的遊戲，給我們機會來爭取現代的榮耀。有時候，這種社交上的認同，是我們所得到最有價值的東西。徹底擊潰同輩敵手的喜悅，幾乎是他種遊戲無法比擬的。

遊戲改變時間感

我們都聽過這樣的說法：「時光在玩樂間驟逝。」但我們也知道反之亦然。從事某些活動之後，會讓我們驟然驚覺，一整個晚上怎麼稍縱即逝了？時間跑到哪裡去了？同時，許多人也會說，在從事某些活動時，時間似乎靜止了，五分鐘可能會讓人覺得有一輩子那麼長。對許多玩家來說，遊戲能讓時間感錯亂。

加拿大拉瓦爾大學的西蒙・陶比（Simon Tobin）與西蒙・葛隆丁（Simon Grondin）在最近的一項研究中指出，他們要求成年人估計，玩俄羅斯方塊八分鐘與閱讀八分鐘過了多久。正如你所料，玩遊戲的時間總是被估得比閱讀的時間過得更快。之前已經提過，這就是心流的其中一個關鍵指標──人對時間的感受改變了。

但時間的流逝也會影響我們如何感知活動、感知遊戲。聖湯瑪斯大學的艾倫・薩凱特（Aaron Sacket）不久前進行了一系列的研究，要求受試者做一項需要十分鐘左右完成的工作。一旦受試者完成了，就被告知以下其中一件事：時間只過了五分鐘，或是時間過了二十分鐘。研究者發現，當人們相信時間走得很快時，例如那些做了十分鐘工

作，卻被告知過了二十分鐘的人，會把工作的經驗評估得較為快樂。至於那些相信時間過得很慢的人，會把相同的活動評得較為不有趣。這些發現也適用於受試者評估有多喜歡音樂，甚至大聲的噪音有多麼惱人。

這項研究證實了一句諺語的有趣轉折。時光在玩樂間驟逝，而反過來，當時光驟逝時，你會覺得自己玩得很愉快。

遊戲拉近人際距離

我們已經討論過為什麼人喜歡遊戲，但也許最重要的理由是，遊戲拉近你我之間的距離。遊戲雖然可以單人進行，但當它成為社交活動時，會變得格外有威力。

遊戲透過歷史連結了你我，讓我們團結起來，並且賦予我們共同的語言與目標。在一場精采的遊戲結束後，我們會坐在一起把酒談笑，共話一天的大小事。我們會惋惜自己犯下的失誤，也會品嘗勝利。我們會開懷大笑。毫無疑問，遊戲是朋友之間的世界。

遊戲影響現實世界

這些好處都在強調，發生在遊戲世界的事也會隨著我們回到現實生活中。戴芬‧巴弗利爾（Daphne Bavelier）先前發表過，遊戲會增強我們在雜亂環境中辨識物體的能力。他在最近做的一項研究中發現，遊戲真的能改善眼睛的對照感知，而以前這只能靠

矯正眼鏡或手術才能達成。這樣的改善非同小可。在這項研究中，玩遊戲的人跟那些沒有玩遊戲的人相比，有五八％的改善，這些遊戲就是《決戰時刻》與《魔域幻境》。

當然，除了生理上的改變，認知上也會改變。有說服力的遊戲，其整體觀念暗示遊戲能塑造我們態度、信仰與思想。在一個創新的例子中，受試者被要求玩腳踏車遊戲，用以測試新運動飲料的傳遞機制。當隊友在比賽中遞給他們飲料時，他們會從吸管中吸到一口果汁。當敵方的選手在遊戲中遞給他們飲料時，他們會喝到鹹鹹的茶。隊友和敵方穿著不同標誌的運動衫。幾天後，在休息區裡，同樣的受試者下意識會避免坐在上面有對手標誌的椅子上，就好像有人曾明白指示他們這樣做一樣。

對於那些質疑遊戲能如何塑造員工的經理人來說，約翰·貝克與米契爾·韋德在《幸福拉警報》裡的引言，格外耐人尋味：「你如果像年輕人一樣玩愈多電玩遊戲，就會愈在乎工作的公司。」雖然年輕世代很喜歡跳槽，這兩位作者卻認為，玩家在模仿他們自遊戲裡學到的尋求挑戰的行為。但如果有適當的環境，年輕人是很有可能對組織形成更有意義的忠誠。如果公司的工作很吸引人、很有趣，如果他們的角色任務很明確，他們將會誓死效忠。

遊戲讓我們展現能力

當我們了解遊戲的所有本質，就再也不能接受遊戲只是讓腦子放空的逃避現實。遊

戲反而代表一種有意義的隱遁，避開許多貧乏的組織經驗。遊戲讓我們看見更美好的世界，那裡會反映出自我。無論是運動、桌上遊戲或電玩遊戲，只要我們願意，遊戲就代表了世界：有挑戰性、善解人意、充滿活力；在這個世界裡，每個人都是英雄。

第五關

更炫的遊戲正要來

未來，人的一舉一動都能受到測量和記錄，

而一旦各種行為都量化成數據，你猜會怎樣？

人們會開始玩遊戲。

現在的遊戲做得愈來愈認真了。學術機構和企業行號早已了解遊戲是強大的學習驅動力，早已開始用新的遊戲概念來做實驗，其中最廣為人知的就是「認真遊戲」。這種遊戲的設計目的並不是用來娛樂，而且已經廣泛運用在教育、行銷、醫療照護、都市規畫、工程、國防與政治等領域。

遊戲的前身出現在軍中，戰爭遊戲已經有好幾世紀的歷史，專門用來訓練士兵以及進行沙盤推演。時至今日，各領域都有認真遊戲，只不過有時很難注意到。它們通常都是為了一些現實的目的而存在，例如為了解決問題、進行市場預測或教育訓練。每天都會有新的應用程式出現。

回顧當年我玩《奧勒岡大冒險》的日子，我能了解它是後來許多教育類認真遊戲的始祖。

舉例來說，在醫療研究領域，決定蛋白質摺疊的複雜度與蛋白質如何組成是非常重要的，這可能會帶來新的突破，能醫治如愛滋病、瘧疾和癌症這樣的疾病。但是，蛋白質的摺疊是非常複雜而富有挑戰性的過程，甚至對電腦來說也一樣。不過，不知道為什麼，人在這個領域的直覺反而相當準確。這就是為什麼會有學術團隊與華盛頓大學合作，創造出名為《Foldit》的認真遊戲。在這個遊戲中，玩家會得到一部分摺疊的蛋白質結構，然後要在3D解謎的情境中，根據特定的規則繼續摺疊此蛋白質。

這個過程很有挑戰性也很有趣，同時深具意義。在數萬名玩家解開謎題的同時，最有可能為真實世界帶來突破的解答會被傳送回總部，進一步評估其價值。《Foldit》的玩

家愈來愈厲害，在最近一次激烈的比賽中，他們十次有五次打敗了名叫「羅賽塔」的電腦系統，並在另外三場比賽中平手。

市場預測則是另一種受歡迎的認真遊戲。在遊戲中，玩家會拿到某些虛擬貨幣或選票，可以用來投資他們認為最有可能發生的結果。通常，由一群人預測未來，會比單一個人預測來得準確。例如，眾所周知，微軟和Google都會用市場預測的方式來決定軟體上市的確切日期。

伊恩・博格斯特（Ian Bogost）在《收服人心的遊戲》一書中，提到酷聖石冰淇淋連鎖店所使用的教育訓練軟體。酷聖石冰淇淋店用遊戲來幫助新員工學習份量控制、廚餘管理與整體收益。遊戲不會把員工挖得稍微大匙的冰淇淋視為小事件，而是會呈現，如果全部的員工都這樣做的話，那稍微大匙的冰淇淋會變得有多大。就這樣，十美元的閃失瞬間變成了一萬美元的閃失。這個遊戲稱為《模擬石頭城》（類似知名遊戲《模擬城市》），讓員工在零成本、高投入的環境中接受訓練，而免於教顧客在店裡枯等。員工都要先完成這項在虛擬環境中的學習流程，然後才會開始進行實際操作。

至今，認真遊戲已經漸漸發展為幾乎適用於每一種產業。這些遊戲很有效，往往能在許多領域中減少現有的風險與成本。認真遊戲是遊戲世界中很重要且持續擴展中的類型。如果你還沒有在教育或職場中體驗過認真遊戲，你可能很快就有這個機會。

數據充斥的年代

那些採用認真遊戲的組織，也愈來愈常蒐集和分析數據。感到驚訝嗎？大可不必。

現在，在一天生活中的許多時刻，你的許多行為都受到追蹤、記錄與分析。

我們正生活在數據年代。現在要分析任何事情幾乎都是可行的，而這種分析資訊的活動也變得不可或缺。例如你的信用卡公司有你花錢的全紀錄，包括你在何時、何地消費的紀錄。你的網路服務公司知道你逛過哪些網站，而且也知道你在上面做什麼。你的電信公司，以及一些應用程式，幾乎可以知道你每分每秒在網路上的位置。Facebook知道你有多少朋友，以及你們之間有多常連絡。Pandora網站知道你喜歡什麼樣的音樂。Netflix網站知道你看過哪些電影，以及你可能會多喜歡某一部還沒看過的電影。

但知道這些有什麼用呢？

如果你對分析數字很在行，這些知識能帶來強大的力量。因為只要經過適當的分析，普通的數據也能推導出重要的見解、機會與長久的競爭優勢。過去這只是我們直覺上的觀念，但現在這個觀念有了扎實的基礎。名牌廠商愈來愈喜歡雇用熟悉數據模型與分析的畢業生，期望他們能預測股市、天氣、電視收視率與產品的接受度。這些廠商目前使用「行為瞄準」（behavioral targeting）行銷，希望能用精準的市場訊息，在最恰當的時間與地點，接觸顧客。ＩＢＭ最近全面檢視他們的溝通策略，加強簡單卻強大的

「聰明地球」點子，為城市、醫療照護、食物、能源以及其他十幾個領域提供豐富的數據。IBM網站用三句話來分享這個觀念：「給世界上的系統裝上配備，連結它們，使它們更聰明。」IBM可能是最先明確應用此概念的，但並不是唯一一個。全球數據熱方興未艾。

伊恩・艾瑞斯（Ian Ayres）在《什麼都能算，什麼都不奇怪》一書中，分享普林斯敦大學經濟學家歐爾雷・亞森費特（Orley Ashenfelter）的故事，亞森費特發現了用天氣來預測波爾多葡萄酒品質的方法。他推斷，隨著連年的高溫與低降雨，波爾多葡萄酒會變得更濃郁美味，於是他設計了一個公式，用這些變項來解釋它們對價格的影響。最棒的地方在於，亞森費特在產季一結束時就能立刻拿到他所需要的數據，進行分析，而一般的葡萄酒愛好者卻得等數月或數年，透過品酒來確認酒的品質。儘管有許多愛酒人士批評亞森費特的做法，說他居然試圖用簡單的數學來描述他們心目中的藝術，但是採用亞森費特意見的葡萄酒投資客，卻不斷在市場中占上風。

對大部分的行業來說，使用這種程度的複雜數據與資訊，可能是很創新的做法，但是對遊戲玩家來說卻已是老把戲。畢竟，電玩遊戲一直都能針對玩家的表現，給予快速又精確的反饋。當我們在玩遊戲時，我們總是知道自己即時的狀態。網路上的評分、評語，以及即時的分析，與此非常類似。所以，毫無意外地，許多人，尤其是玩家，早就對數據上了癮。

數據讓我們更了解自己

追蹤自己的數據以取得有用資訊，曾經是少數電腦專家的專利，但現在已經來愈流行，甚至變成主流了。許多人對自己的數據庫愈來愈感興趣，希望能保護並且利用這些數據。為了因應這個現象，蓋瑞‧沃爾夫（Gary Wolf）與凱文‧凱利（Kevin Kelly）創立了一個名叫「我的數據資料」（The Quantified Self）網站，以頌揚人類與科技正在實現「透過數字認識自己」。沃爾夫認為，有四個理由可以說明個人數據時代已經來臨：

◎電子感應器比以前更輕巧、完善、便宜。

◎手機具備更多功能，而且變得更普及。

◎社群媒體讓數百萬人習慣無所不分享。

◎雲端運算的技術讓每個人都可以取得這些數據。

毫無意外地，衝著數據追蹤科技而來的消費者不斷增加。任何有好奇心的人，只要花一點小錢和時間，就能獲得個人化數據的好處。

目前市面上有哪些相關的產品和服務呢？一般人都想得到的有：里程計、計步器、運動錶、心律監測器、卡路里計算器、加速度計與財務追蹤器。此外還有更多奇怪的發

明：經期追蹤器、葡萄糖監測器、測量專注力的腦波裝置、感知睡眠深淺與睡眠型態的睡眠追蹤器。索尼公司最近甚至取得一項專利，能偵測人在玩遊戲與觀看電玩時的情緒狀態。對於不想使用這麼多硬體的人來說，可以透過電腦應用程式來模擬這些產品，而這樣的程式現在都可以在iTunes商店買到。當然，除此之外還有數不清的網站能追蹤飲食習慣、情緒、生產力等項目（大多靠自發性回報）。許多這類網站也結合社交功能，讓使用者能彼此支持與鼓勵。

一旦測量生活中的數據變成了一種標準和常態，發明家就會致力於開發較難以量化的層面。在這個研究發展快速的年代，我們很難想像有什麼事物會找不出追蹤的方法。即便是愛情這麼神祕難解的東西，在人腦中也會留下可供測量的蹤跡。測量過去認為無法測量的事物，這樣的概念強烈暗示著：我們將能得到前所未見的數據與資料，例如即時偵知員工的忠誠度，而這將大幅影響我們的行為。

目前有個分析方法顯示，人在談話時感興趣的程度，可以從說話的聲音中偵知。麻省理工學院媒體實驗室的研究員安蒙‧瑪丹（Anmol Madan）與艾力克斯‧潘特蘭（Alex Pentland）博士，發明了一種即時分析說話特徵的軟體，能從人們在電話中的語調和說話模式，分辨其是否在專心講話。這個軟體有個詼諧的名稱Jerk-o-Meter（混蛋度量計），在聆聽一段電話交談之後能給予反饋，它會顯示：「別再耍蠢了！」或「哇！你真會說話。」這個軟體甚至能預測結果，例如說話者是否會同意跟另一位說話者約

會，而且準確度大約七五％至八五％。雖然這項科技還在開發中，卻暗示著，未來我們將不必苦苦猜測約會的結果好壞，只要講一通電話，看看得到多少分數就行了。

還有誰對你的數據感興趣？

無論測量的是什麼東西，人們總能設法從數據中獲取利潤。例如你每天走路多少步，對你的健康保險公司、壽險公司、雇主、製鞋業者、製襪業者、城市規畫師和足科醫師，都很有參考價值，而這只不過是一項數據而已！把這個資料乘上你每天都在從事的上千種日常活動，應該就能想像你的個人數據資料多麼有價值。

到處都是感應器

既然我們的個人數據資料對他人來說如此珍貴，而且這些數據也會影響我們的行為，那麼接下來會發生什麼事呢？有趨勢專家相信，在不久的將來，平價的數位感應器將會成為稀鬆平常的家用品元件，甚至是用過即丟。例如你的手錶將能感測到你正結識一位新朋友，並且與之握手。汽水罐可以感測到你正在喝它。電燈可以感測到你正走進屋子裡。電視可以感測到你覺得此刻播出的情境喜劇影集很好笑。角落的垃圾桶可以感

測到垃圾裝滿了，而且其中有一五％的東西應該要資源回收。

在這樣的未來，你的一舉一動都將受到監視。系統會給你反饋，讓你知道你做得怎麼樣。而一旦各種行為都形成了反饋的迴路，你猜怎麼著，人們就會開始玩遊戲。

關於未來的遊戲啓示錄

愛德華・卡斯楚諾瓦在《向虛擬世界大遷徙》一書中，描述未來世界裡，遊戲與虛擬體驗徹底改變了企業運作與聘雇員工的方式：

假如有一家快遞公司，其組織像是現代的多人遊戲，這就是它可能的運作方式……新員工可以選擇一個職位，例如貨車司機、倉儲員、條碼掃瞄員、飛行員、機械技工、客服代表、會計師等。每種職位的人將會拿到一份執行任務的清單，完成後能獲得獎賞。貨車司機可能會拿到上面寫有「準時運送一份小於或等於五磅的小包裹，得一百點。準時運送一份超過五磅的大包裹，得二百點。連續十次準時送達包裹，額外得五十點。」點數會不斷累積，穩定提供員工正向的反饋與增強，就如同遊戲一樣。掃瞄包裹，得一點。回覆客訴郵件，得三點。找回遺失物品，得一百點。點數可以用來購買公司的產品，剩餘的則可以換算成薪資。運用得當，這樣的獎勵制度可以激勵一個普通人

在工作上投注心力，賺取足夠的點數來過好生活。

對許多二十至三十幾歲的人來說，這種結合工作和遊戲的概念是非常吸引人的，因為這暗示著付出的努力與獎賞有直接關連，而且人得以在迷亂與不合邏輯的職場上按圖索驥。當然，這類點子的挑戰在於，必須設計出對員工和公司都有好處的遊戲。卡斯楚諾瓦並不是唯一一個想像遊戲可以主導世界的人，因為這個概念似乎已經漸趨成熟。

二○一○年初，傑西·謝爾（Jesse Schell）教授在「遊戲製作人高峰會」（D.I.C.E. Summit）上發表的演講引爆話題。他指出了類似的未來，而且自此將未來稱為「遊戲啟示錄」。謝爾的預言跳脫了工作職場的範疇，進一步被無數品牌與組織列為重要議題。這已不再只關乎雇主的需求和願望。事實上，這會是一個無所不在的點數系統，試圖滿足從企業、政府到家庭，所有組織的需求和願望。本質上來說，它會是一種「隨時隨地存在的遊戲」，伴隨著家用品感應器的普及而生。謝爾在演講中把未來描述為：

早上起床刷牙時，牙刷能感測你在刷牙。所以，做得好，你因為刷牙而得到十點。而且它能感測你刷牙刷了多久。你應該刷牙三分鐘，而且你做到了，很好！你因為刷牙刷了三分鐘而得到額外的獎賞。另外，如果你在同一週每天都刷牙，就能再得到額外的獎賞！誰會在乎你刷牙的事呢？牙膏廠商，牙刷廠商。你愈常刷牙，就會用掉愈多牙

膏。這裡頭有廠商的商機和利潤。

所以，簡單來說，即便是生活中最平凡無奇的一項活動，例如刷牙，也可能對某家公司有價值。如果他們要透過「遊戲」來影響你的行為，那必定會是一個彼此都受惠的安排。你有良好的牙齒保健習慣，而且能以你得到的點數為證。廠商的業績增加，因為你用完牙膏的速度變快。姑且不論道德問題，這聽起來是個互利的安排。不過，有許多情況也要列入考量。謝爾更進一步說明：

然後你出門，搭上公車。公車？為什麼要搭公車呢？因為政府開始發放獎勵點數給搭乘大眾運輸工具的人，而且這些點數有稅率上的優惠……然後你準時到達公司。很好！太優秀了！……你有一場會議，地點在半英里外的另一棟建築裡。你可以搭接駁車過去，但你心想「我要用走的」，因為如果你每天走一英里多的路，你的健康保險計畫會給你額外的獎勵點數。至於步行的距離很容易測量，沒錯，就是透過你鞋子裡的數位感應器。

故事說到這裡，許多人會覺得這樣的未來有點反烏托邦，因為看起來這些受人影響之下的抉擇，使我們成為企業和政府的誘餌。的確，我們很難想像會有這麼一個世界，

自己所做的每個決定都是基於經濟的考量，以得到最多點數為勝出的原則。

遊戲啟示錄在科技上真的行得通嗎？過去十年的進步讓我們看到，一切都是有可能的。事實上，在謝爾參加遊戲製作人高峰會之前，歐樂B公司早就在銷售智慧型系列五○○○電動牙刷。此系統有不同的數位顯示器，能每隔三十秒追蹤刷淨程度，並引導使用者清潔口腔的四個角落。

我們現在可能還無法想像，牙刷和鞋子的智慧感應器怎麼能跟某種行為貨幣連結在一起，不過，感測科技更怡人的應用，已經快要實現了。

以人腦使喚機器

最近有一項發明，優雅地結合了人類與遊戲，並超乎卡斯楚諾瓦和謝爾的構想。這個發明就是目前方興未艾的「腦機介面」領域。

腦機介面是由一群研究員與公司所發展出來，其中一個目標在於把人腦轉變成終極搖控器。真正的腦機介面概念出現在七○年代，從那時起，人們就試圖使用多種侵入性方法，例如把硬體直接放入人腦內，把大腦和機器連接起來。

最近幾年，非侵入性的人腦控制才開始變得可行。研究人員把腦電波儀（EEG）當成電磁感應器，開發出頭戴裝置，可偵測人腦內的阿法、貝塔、伽馬與德耳塔波，並

運用這些訊號來啟動鄰近的數位裝置。這意味著不久之後，至少在理論上，遊戲將能讀出人心中的想法。

用心智移動物體

這項科技的早期商業應用就是「星際大戰原力訓練器」。這是相對來說人們買得起的玩具，使用者藉由專注在內心設定的乒乓球高度，來控制乒乓球的飄浮。

我不畏連續假期的人潮，在玩具反斗城搶購到一套原力訓練器，並立即進行測試。戴上塑膠頭盔，加上人腦感應器，當乒乓球在約三十公分的垂直塑膠管底部時，它會發出低沉的聲響。我瞇起眼睛，試著專注在機器上。突然間，風扇像是活過來了一樣，把管子中的球吹得高高的。我大吃一驚，然後就失去了專注，球就這樣再度掉在地上。哇！

不過，十五分鐘內，我就學會了隨意控制球的高低，用不同的方法讓球飄浮在不同的高度。這真是太瘋狂了。我擁有了念力。這讓我想知道，我還能用思想控制什麼呢？

事實上，我能用思想控制許多東西。雖然這些頭盔的科技還在發展與改良當中，但像Neurosky與Emotiv這樣的公司，正忙著把這種科技運用在每樣東西上，包括你的即時訊息（笑一個，Emotiv的頭盔就會幫你輸入一個笑臉在訊息中），以及不用手操控的電

玩遊戲，這種電玩遊戲能用來幫助注意力不足過動症的小孩。而這只不過是冰山一角。

未來，每當你回到家，只需心裡想著「關門」，車庫的門就會關上。

在講求實用功能的另一端，Toyota的日本共同研發中心已經為癱瘓患者開發出能由腦波控制的輪椅。這是我看過這類科技最直接的應用。我曾在一部示範影片中看到，一位自願者坐在輪椅上，只憑大腦操控，就得以快速又輕盈地穿越一連串的障礙。

目前為止，非侵入性腦機介面裝置的未來規模與範圍幾乎難以預測，但可以肯定的是，這只是開端而已。未來，當系統藉由讀取你的腦波，得知你很無聊，你很快就有機會讓事情變得有趣。未來，當你的雇主得以追蹤你這週的「專注分數」，你會變得更專注。放心，反饋將會無所不在。當人腦成了操控週遭環境的重要方式，可以玩的遊戲就不是我們現在所能想像的了。

第六關
遊戲的副作用

如果我們鼓勵人們去玩遊戲，

而遊戲卻把企業或政府的利益擺第一，

那就會冒著使遊戲變成工作的風險。

因為玩樂在本質上該是一種源於自由的活動。

這會是我們的命運嗎？未來一定會發生這些事嗎？這些事是進步的嗎？我很懷疑。

倒不是我認為不可能有「隨時隨地存在的遊戲」，而是我認為，如果我們打算用遊戲來廣泛影響行為，將會障礙重重。

依循以下的邏輯很容易使人迷失：既然有某個遊戲能讓我們做自己想做的事，為什麼不做出一百個這樣的遊戲呢？既然世上有這麼多點數系統和誘因，為什麼不把它們串連起來呢？這已經發生在航空公司、旅館與信用卡公司的顧客忠誠計畫裡，把這些遊戲繼續延伸利用在其他領域並非難事。

但我懷疑，如果我們把這些遊戲當成文化萬靈丹，我們將會對這種「強制的」玩法心生反感。如果我們鼓勵人們去玩遊戲，而遊戲卻把公司的利益擺第一，那就會冒著使遊戲變成工作的風險。**雖然用在教育或軍隊中的認真遊戲本來就具有某種強制性，但許多遊戲卻無法這樣。因為玩樂在本質上是一種源於自由的活動。**

無論如何，有幾股力量顯然正在凝聚，它們將會把遊戲以及使其充滿魅力的動力學，用來影響我們最基本的制度。遊戲設計者很快就會站上最具影響力的地位，得以改造我們身處的世界，而我們的當務之急就是以負責任的態度來合力設計遊戲，在幫助人們實現潛能的同時也保有人性。

所以，那些純粹基於點數和誘因概念而設計的「隨時隨地存在的遊戲」，有什麼好值得批評的呢？首先，已經有證據顯示，人們無法長期對預料得到的外部獎勵保持良

好的反應。此外，沒有任何證據顯示人能夠不停地玩遊戲。雖然對遊戲的喜愛是出於本能，但本能往往容易導致放縱和耽溺，而遊戲系統可能因此使我們做出愚昧和欺騙的行為。最後，任何主導設計與規畫遊戲、使遊戲接觸生活各層面的機構，勢將無可避免地偏袒自身的目的。讓我們來更詳細地檢驗這些障礙。

光是獎勵並不夠

在設計任何激發特定行為的體驗時，有形的獎賞因為簡單，所以成為重要的輔助工具。你也希望別人用獎賞來鼓勵你，對吧？的確，獎賞與獎品是我們玩遊戲的部分原因。但是它們並不足以解釋遊戲為什麼具有影響力。

此時若討論「正增強」是否有效，就偏了方向。很明顯地，正增強的確在某些時候能發揮作用，全球經濟就是靠著人們努力工作來賺錢的貨幣系統。但問題並不在於獎勵是否能發揮作用，而是在何時能發揮作用。

有一項研究經常被引用來說明這個主題的複雜性。在這個研究中，有三組學齡前兒童面前放著彩色筆。第一組兒童不會有任何獎勵。第二組兒童被告知要畫畫才能得到特別的緞帶。第三組兒童只要選擇畫畫，就能意外得到驚喜的緞帶。

研究員在給予獎勵後的幾天，繼續研究這些兒童的行為，結果發現，要拿筆畫畫才

能得到緞帶的兒童畫得比較少，什麼都拿不到的兒童畫得也差不多，但可以拿到驚喜緞帶的兒童畫得最多。

我們似乎總是對會變動的增強有強烈的反應。事實上，這就是為什麼許多需要重複行為的遊戲，會一再變換獎勵（例如玩吃角子老虎會掉出錢幣，但只是偶爾會）。至於預料得到的獎勵，例如買東西就送小禮物，就只會變成期望。把期望寫進價值的方程式中，它就失去了激勵我們的能力。

糟糕！玩樂變成了工作

上述例子中，心理學家把這種因為給予獎勵反而造成除動機化的現象，稱為「矯枉過正效應」。心理學家認為，明定好的獎勵，會使我們對自己做該件事的理由產生困惑。把獎勵放進來，可能會使某種發自內心的行動，變成像是受到外物的驅使。有時候，獎勵的存在反而會使玩樂變成像在工作，而一旦出現這種心理的轉變，就很難回復。

然而，我們要注意，獎勵的種類是至關重要的。雖然我們通常認為獎勵與獎品應該是某種物質，例如金錢或有社會價值的東西，但除此之外還有別的東西也可以被當成獎賞。擁有決定的權利，就是一種獎賞。能有新的經驗和機會，也算是獎賞。只要是當事

人想要的結果，都可以拿來當作獎勵，以激發他們做出特定行為。

認知演化理論認為，有形的獎勵（例如金錢、獎品和點數）比較容易被視為具強制性與操控性。一般來說，研究員發現，資訊性的鼓勵，如讚美和打氣，能夠增強我們內在的自信與控制感，因此不會有前述的負面效果。這有可能是因為讚美把我們的成就個人化，使自我感到滿足，至於有形的獎勵卻會使我們的成就變得抽象。

受內在驅力而從事活動有多重要，這讓我們想起「心流」所描述的「本身即目的」。「本身即目的」這個詞可以解釋為「為做某事而做某事」。奇克森認為，我們應該把每項活動的本身視為有價值，而不要去在意外在的肯定或獎勵。

心理學博士麥可・阿普特（Michael Apter）的另外兩個術語，有助於闡釋獎勵的價值：「認真」與「玩樂」。「認真」是目標取向，也就是為了結果而做某事。例如跑腿工作就是認真的。「玩樂」則是當下取向，也就是尋求當下的歡愉體驗。例如去做全身按摩就是玩樂的。用此來說明前述的矯枉過正效應，就是有形的獎勵導致原本玩樂的當下取向，切換到認真的目標取向。因此，如果玩家在自然情況下已投入在活動中，我們就應該留意獎勵他們的方式，目標是使獎勵有助於人們投入與創造心流，但如果把獎勵當成目的，則會造成空洞的經驗。

人腦無法持續不斷玩遊戲

如果你曾試著表演雜耍，也許可以短暫地拋接二或三個球。如果你持續練習，在晚餐派對上拿幾樣物品表演，也許最後能拋接個幾分鐘。然後你學會了馬戲團雜技，變成專家，能夠雜耍數個保齡球瓶與電鋸。但即便是世界上最厲害的雜技師也有其極限，無法不間斷地表演雜耍。一小時的雜耍已經很長，接著就該休息了。

人腦的前額葉皮質是協調生活中知覺想法與決定的地方，它就像雜技師一樣，能隨時處理許多資訊，而它也只能維持一小時。

遊戲就像表演雜耍時拋接的物品，玩家需要集中精神、專注與全心投入。無論是玩桌上遊戲或最新的互動遊戲，為了摸索新的規則與行為系統，你需要在認知上大量投入。我們也許可以連續玩上幾小時，但總會到需要休息的時候，需要充電。現在，這還不是什麼問題，因為我們可以自己選擇玩什麼遊戲與何時玩。但如果遊戲變得隨時隨地都存在，我們很快就會暴露出極限。**有時候，我們就是不想玩遊戲，而雖然玩樂是本能的一部分，卻不代表它能在違背我們意願的情況下進行。**

有人相信「隨時隨地存在的遊戲」將會帶來玩家所謂的「苦工」。在電玩遊戲裡，苦工指的是為了獲取特殊物件或前往特殊關卡，而必須執行的重複且無聊的任務。在《太空戰士11》中，不斷打敗同樣的怪物，獎賞會變得愈來愈少，但如果可以因此輕鬆

升級的話，許多玩家還是會忍耐。在點數制的「隨時隨地存在的遊戲」中，很可能人們會把每個活動都視為苦工，必須重複做這種苦工才能獲得點數。

雖然動機可以激發特定的行為，但在上述的情況下，玩家可能會忽略某個活動本身的重要性或價值。在「隨時隨地存在的遊戲」中，你會為了樂趣而閱讀，還是單單為了點數而閱讀呢？伊恩·博格斯特在Gamasutra.com的網站上討論這件事，說明行為背後的想法為什麼重要：「……為了延續生命，文化除了傳統之外，還需要進行深思與論理。當我們在某種情況下思考要做什麼時，我們可能會受制於習慣或順從某種誘因。但如果我們去思考哪種情況比較重要，一定會訴諸更高階層的思考。」基本上，我們不能只憑有點數獎勵就認為該件事情比較重要，因為那有可能會讓我們的自我輸給點數排行榜。

當然，在任何有苦工的地方，例如做重複工作可以帶來獎賞的地方，你會發現人們在跟這個系統賭博。系統告訴他們「這全是為了獎賞」，於是那就成為他們一心追求的目標，而且絕對是必要的。只要去問問業界任何熱門遊戲的設計者，他們會告訴你，人們總會設法找出捷徑。

在「隨時隨地存在的遊戲」中，行為都有其點數價值，而企業和政府組織會願意花錢來買，人們將不可避免地會想找機會占便宜。如果你可以因為穿某雙鞋子走路而獲得點數，那為什麼不發明能幫你遛鞋子的機器呢？我們甚至無法想像這會導致什麼樣的發

明，但我能保證，只要有贏得高點數的機會，就會有不公平的行為發生。

注意！藏在遊戲背後的人

將所有文化轉變為遊戲，會帶來同樣的憂慮：誰來制訂規則？由於我們的行為是對企業來說價值非凡，所以想也知道企業的野心會如何支配「隨時隨地存在的遊戲」。除此之外，別忘了還有政府、非營利組織與宗教團體。畢竟，誰都能藉由影響我們的選擇來得到某些東西，不是嗎？那麼我們要怎樣決定由誰來制訂規則呢？

即便是像「該花多少時間刷牙」這麼簡單的事，也是很難決定的。如果是由歐樂B公司付錢的話，可以由他們來決定嗎？還是該由美國牙醫協會來決定？而牙醫對此又有什麼看法呢？如果你的牙齒格外敏感的話，又該怎麼辦呢？

總之，我們必須了解，企業的考量鮮少會符合我們的最佳利益。書店真的在乎你是否讀完一本書嗎？真的了解內容嗎？他們只不過希望你能再買另一本書。像這樣的系統中，支付獎勵的人將有權力決定什麼是重要的，而許多人關心的個人發展課題，只是個概念崇高卻窮酸的理想。

如果我們想要利用遊戲來激發潛能，就必須超越點數、獎賞，以及隨時隨地存在的遊戲。很幸運地，許多人都在思考如何影響行為，帶來共同利益。只是，在欣賞他們的

成果之前，我們得先退一步思考。

影響決策的心理學機制

假設你想要小孩去倒垃圾，該怎麼做來鼓勵他們去做呢？如果你跟一般人一樣，可能會給小孩某樣東西當成回報。例如「去倒垃圾就能拿到這星期的零用錢。」如果不管用的話，你可能會訴諸處罰這種可靠的老套威脅，「不倒垃圾，就別想出去玩。」這個方法相當有效，不是嗎？這是一定的，因為它是文明社會背後的原始機制。努力工作就能買豪宅，破壞規則就得住牢房。

一九〇〇年代初期，心理學家愛德華‧桑戴克（Edward Thorndike）用貓咪做了一系列實驗，建構出學習心理學。在測驗中，桑戴克把貓咪放進一個類似益智盒的迷宮裡，並且研究貓咪是如何找出逃脫路線的。他斷言，當貓咪做出引導牠們找到出口（正面結果）的選擇時，那條路徑就變得跟正向的自由感覺產生關連。當貓咪做出不斷使自己受困的選擇時，沮喪和焦慮就跟錯誤的選擇產生關連。貓咪在盒子裡經過幾次試驗後，這些情緒連結幫助牠們學會快速脫身。藉由這個簡單的模型，桑戴克創造了最早的「學習曲線」，而操作制約的概念也應運而生。

心理學家史金納（B. F. Skinner）提高了操作制約的特定性與控制性。史金納是行為

主義的先鋒之一，行為主義是一種學習理論，主張心理學應該只藉由實際觀察得到的行為與制約來探討。他的操作制約研究包含增強、處罰，以及消滅（消除被偶然增強的負面行為）等概念。增強與處罰能分別用兩種方式來實施：正向，就是在情境中把增強或處罰附加進去；負向，就是從情境中移除掉增強或處罰。這些變項產生了四種組合。讓我們引用前述的倒垃圾例子：

◎**正增強**：倒垃圾就給零用錢

◎**負增強**：倒垃圾就不用做別的家事

◎**正處罰**：不倒垃圾就做更多家事

◎**負處罰**：不倒垃圾就不給吃最喜歡的餅乾

至今，這幾種做法依然廣受政府、教育界與企業的愛用。有趣的是，行為主義學家找出來的變因，在遊戲情境之下也會影響這四種組合的效果。

◎**滿足或剝奪**：獎勵所帶來的滿足感，將影響當事人接下來對獎勵的渴求程度。例如，如果你已經喝到一杯奶昔，就比較不會想為另一杯奶昔努力工作。但如果你被禁止吃甜食，光是看到一杯奶昔就會產生難以克制的渴望。

◎**立即性**：完成任務之後得到獎賞的速度，將會強化或弱化制約的效果。例如在開學第一天告訴學生，完成任務之後拿到好成績的話就能在學期結束時獲得獎賞，這樣並不能構成太大

的激勵。

◎**偶然性**：獎勵是否確定會給，將影響一項已習得行為的速度與表現。愈是持續一致的獎勵，愈能造成快速的學習，但是也會在獎勵一停止之後，加快放棄的速度。

◎**規模**：獎賞的大小與價值會影響反應的強度。誰不想要比較大的獎勵或比較多的樂透獎金呢？

雖然操作制約與行為主義對學習以及如何影響行為這些課題，提出了助益良多的理論架構，但它們也常被抨擊為過度簡化。它們忽略了人類心智的複雜，而心智是影響行為的重要驅動力，尤其是那些難以解釋或預測的行為。如今，心理學家所研究的複雜知識體系，會同時關照內在思考流程與外在刺激因素。只不過，最令人困惑的還是人的內在思考流程。

質疑理性決策的行為經濟學

如果說行為主義是在探討人們預期自己行為的結果會是獎賞或懲罰，行為經濟學感興趣的則是預期之外的事。早期的經濟學理論主張，人的決策目的都是為了將效用最大化，也就是想要在時間、金錢或精力上得到最大的價值。這樣的理論本質上認為人在做

經濟決策時是非常理性的。但是，任何人只要觀察一下股票市場，就能告訴你，沒有理性決策這回事。

在六○、七○年代之交，丹尼爾・卡尼曼（Daniel Kahneman）、阿莫斯・特維斯基（Amos Tversky）、蓋瑞・貝克（Gary Becker）與赫伯・西蒙（Herbert Simon）這幾位研究者開始發表論文與研究成果，讓我們驚訝地看到，人在許多情況之下所做的都是非理性的決定。

在某項實驗中，有一群受試者拿到精美的咖啡杯，而另一群受試者則沒有。接著，實驗者要求兩組受試者估計咖啡杯的價值。兩組受試者相比，拿到咖啡杯的人把咖啡杯的價值估得比較高。這個現象是「敝帚自珍效應」（endowment effect），說明我們會膨脹自己擁有物的價值。這顯然跟傳統的經濟學理論相悖，因為傳統理論認為，無論我們是要買進或賣出，一・五美元的杯子價值不會改變。然而實際上，像這種不合邏輯的行為多不勝數，經濟學家與心理學家指出這就是認知的偏誤。

一旦你接受事實，了解人的許多決策與行為都會受到不理性的蒙蔽，接著就要問：那麼我們可以如何運用這樣的資訊，幫助人們做出更好的決策？有幾位知名的行為經濟學家相信，我們只是需要在正確的方向上獲得一些「推力」。

近幾年出版了若干行為經濟學領域的暢銷書，其中最受矚目的就是丹・艾瑞利（Dan Ariely）所著的《誰說人是理性的》，以及理查・塞勒（Richard Thaler）和凱

斯·桑思坦（Cass Sunstein）合著的《推力》。其中《推力》特別有意思，塞勒和桑思坦解釋，環境與情境中的某些力量，會形塑我們所做的每一個決定。

美國人在填寫汽車駕照申請表時，需要回答一則有關器官捐贈的問題。如果當局想要有更多人捐贈器官，該問題應該要求填表者「想捐贈就打勾」，還是「不想捐贈就打勾」？結果發現，看似無關緊要的措辭，卻會造成天差地遠的反應，即便事關器官也一樣。這是因為人有一種維持現狀的偏誤，天生傾向於接受既定的狀態。

塞勒和桑思坦把情境狀態的操弄稱為「選擇設計」，他們主張每個人都可以成為選擇設計師，掌握為人民、員工和小孩選擇決策情境的權力。

我們有權力驅策別人去做正確的事，這聽起來似乎有點像控制狂？但這兩位作者可不這麼認為。他們甚至新創了「自由家長主義」（libertarian paternalism）這個詞來闡釋他們的哲學：「自由」是因為他們相信人能自由選擇，「家長」則是因為他們認為沒有任何選擇是可以完全排除外部影響，因此我們有責任幫助大家做出更好的選擇。

貫穿全書，兩位作者提到了好幾項在遊戲設計課上常討論到的因素。最值得注意的是有關反饋，以及組織之後的簡明資訊，在進行困難決策時的重要角色。書中探討的許多情境圍繞著時間、社會壓力與競爭的課題，而這些全都是現代遊戲設計會用到的元素。

儘管行為經濟學的一些新近研究，在影響行為這方面與遊戲設計有相似之處，但兩

者也有明顯的差異。《推力》所探討的多半是有長遠後果的複雜決策，而遊戲設計通常專注於有即時反饋和結果的當下決策，也就是現在正在進行的遊戲。

另外，在《推力》的世界中，最重要的是決策本身，而不是決策的過程。這兩位作者並沒有深入探討人們在回答器官捐贈問題時的認知經驗，因為影響行為而設計的遊戲，卻是特別注重決策與行動過程中的體驗。至於那些為了影響行為而設計的遊戲，卻是特別注重決策與行動過程中的體驗。遊戲不但能影響決策，也能把任何活動的體驗變得更豐富、更有趣，使人感到心滿意足。

導入遊戲因子的「樂趣理論」

有一個趣味活動的例子就發生在瑞典的斯德哥爾摩。二○○九年底，福斯汽車與斯德哥爾摩的ＤＤＢ廣告公司合作，推出一項名為「樂趣理論」的活動，這個活動的宣言如下：「趣味是正面改變行為的最簡單方法。」這點我非常認同。

這個競賽很聰明，其目的是要徵求大眾的創意發想，展示趣味能如何正面地改變行為。這些創意發想可能是有關保護環境、增進大眾健康或美化城市，但無論如何其基本條件都是要帶來改善。參賽的創意發想會由一群專家評分，勝出者可獲得二千五百歐元的獎勵。

為了激發參賽者的創意，並增加這項活動的曝光度，ＤＤＢ團隊自己也走上斯德哥爾摩的街頭，打算測試幾項他們自己的瘋狂理論。其中最受歡迎的點子就是「鋼琴樓梯」實驗。在熙來攘往的地鐵站入口，通勤族每天都在進行一項決策：搭電扶梯，還是搭電扶梯。沒意外地，多數人通常選擇比較不健康的選項：搭電扶梯。樂趣理論團隊決定嘗試改變這樣的狀況。

該團隊趁夜開工，迅速為樓梯安裝了一排感應器以及音效設備，讓樓梯的每一階都能發出音樂聲。為了製造更多樂趣，他們甚至把樓梯漆成鋼琴鍵盤的顏色。

隔天一早，團隊成員透過隱藏的攝影機觀看結果。結果相當驚人：走樓梯的通勤族比平常多了六六％！ＤＤＢ團隊隨即把這段實驗影片分享到YouTube網站上。至今，全球已有數百萬人欣賞過這支影片。

另一個備受歡迎的樂趣理論點子是「空瓶回收遊戲機」。在瑞典，街頭的資源回收桶稱為「空瓶回收箱」，它們是大型的綠色箱子，上面有一排水平的圓形洞口。當局希望路人能把用過的瓶罐投擲到空瓶回收箱內，而不是當成垃圾丟掉。可惜的是，人們很少乖乖照做。於是，樂趣理論團隊出動，試圖解決這個問題。

他們在空瓶回收箱上加裝了計分板，在投擲口上安裝了感應器和燈光。這個全新的空瓶回收遊戲機要考驗大家，只有把瓶罐投擲在亮燈的洞口才能得分。（這個聰明的設計跟熱門的《打地鼠》遊戲有異曲同工之妙）。回收箱會記錄最高的分數，所以路過的

人可以一起來挑戰。

就在這改良過的回收箱推出當晚，有一百多人來使用，而附近的一個傳統回收箱，只有兩個人來使用。有些青年人還特地去找來更多的瓶罐，只為了多玩幾次。

樂趣理論網站蒐集了數百件參賽作品，展示五花八門的創意發想，不但能增添生活樂趣，也能改善世界。有鑑於當今人類社會面臨諸多問題，我們大可以借鏡這樣的創意，在各地發起類似的活動。

遊戲無法拯救我們，但遊戲因子可以

探討過遊戲、玩樂、獎賞、推力、樂趣，以及它們如何激勵我們、形塑我們的行為，我們現在明白，**喚醒原始本能的是遊戲的基本組成要素，也就是遊戲因子，而不是遊戲本身**。我很清楚遊戲有可能使人玩過頭，但我覺得不妨把遊戲因子當成一種替代品。如果說生活在一個遊戲般的世界裡很吸引人，那是因為我們每個人都相信，遊戲比現實生活更能啟發人心、更刺激有趣，也比現實生活更公平。如果我們能在日常生活中善加運用遊戲的動力學，例如辦公室、學校、家庭，我們就能享受遊戲的好處。運用遊戲因子是為了幫助我們在現實生活中更投入，並達成各種目標。這樣的觀念本書從一開始就不斷提及，只是一直還沒提出確切的架構。現在，這一切都要改變了。

第七關
可以改變世界的遊戲

人們自然而然就會玩起遊戲來，

而且無時不刻都在找新的方式玩。

把學習和工作等經驗設計成遊戲，我們將可以

改造週遭的世界。

如果你是Nike，跑步對你公司的生意有幫助，這代表你眼前有三個目標：要讓更多人跑步、讓他們更常跑步、讓他們跑得更遠。這要怎麼辦到呢？你可以砸大錢請名人代言，強化行銷宣傳和經銷制度，這些Nike都已經在做。不過做這些只能幫助鞋子的銷售，卻不能保證人們會常常把鞋子穿出去。如果想達成以上三個目標，要做的是推出

「Nike+」。

過去幾年來，Nike+的宣傳做得很不錯，可以說是數位時代的驚喜，但重點不在於它牽涉到的技術有多複雜，而在於它對業餘跑者產生了什麼影響。Nike+與Apple合作，這套系統包含三個主要元素：鞋感應器、iPod與Nike+網站。

鞋感應器是一個跟二十五美分硬幣差不多大小的小型加速度計，就放在你心愛的Nike慢跑鞋中，可以感測你跑步的速度與距離。你的iPod透過無線裝置接收這些資料，可以向你回報成績，並且用朝氣十足的歌曲或鼓勵的話語為你打氣，讓你隨時知道自己的進度。

當你跑步完回到家，同步iPod之後，Nike+網站會用色彩繽紛的視覺圖表呈現你的鍛鍊成果。它還可以把這些資訊分享給你的朋友、家人或跑步社群中的其他人，當然也會更新你個人的跑步紀錄。

這套Nike+產品深受歡迎，有超過一百萬的跑者在使用它，讓它成為全球規模最大的慢跑社群。會員共同累積出的慢跑里程高達二億七千五百萬英里。它之所以如此受歡

迎，一部分原因在於加入的門檻很低，畢竟一個感應器只要二十九美元，而多數跑者早就擁有iPod。不過，這項產品的卓越名聲更來自於它能確實激勵與支持跑者，而這是跑者在別處無法獲得的。

如何確保人們上路跑步？

Nike+系統之所以成功，是因為它提供跑者幾項獨特的好處。首先，最重要的是，Nike+能夠即時與事後提供跑者反饋。「我跑得有多快？我跑得有多遠？我跑得比上星期好嗎？」過去跑者很難得到像這樣具激勵效果的反饋訊息，即使有，也不像這套系統親切好用。

除了反饋之外，這套系統有一個活躍的線上社群，能為跑者製造群體壓力。身為會員，你可以選擇個人的跑步目標，分享給朋友、家人以及其他Nike+會員。每當你進步了，他們會知道而且可以來鼓勵你。

最後，Nike+網站還提供競賽的機會。跑者可以與朋友、跑步夥伴等對手賽跑。系統提供了先進的分類功能，讓大家可以用不同的方式捉對競爭（例如，鄰里之間可以互相競賽）。Nike本身也在各地舉辦活動，如每年的Nike+ Human Race，在超過二十五個城市舉辦十公里路跑賽，已是史上規模最大的一日路跑賽事。所有這些元素加起來，構

成了一套令人欲罷不能的系統，不分年齡與跑步程度的人都能獲得激勵、參與其中。

儘管這套系統贏得激賞，許多人注意到Nike+不僅僅是一項提升跑步績效的科技，它也是遊戲。跑者不只是在使用Nike+，他們也玩得不亦樂乎。對某些人來說，跑步變得更有樂趣了，因為系統的反饋能激勵他們達成目標，追蹤是否進步。對某些人來說，線上排行榜更激發他們的鬥志，使他們想努力追求更好的排名。

像這樣的行為，對遊戲玩家來說是稀鬆平常，但是對業餘跑者來說就很特別了。畢竟，跑步並不算遊戲，它是一種運動。這些人可是真的在跑步。但不可否認的，這其中有遊戲因子，也正是遊戲的動力學使這項產品大獲成功。在Nike+裡，現實與遊戲的界線模糊了，於是跑步搖身一變，成了更有趣也更令人滿足的體驗。就在此時，世界各地的Nike運動鞋都在努力地操練中。

加入遊戲因子，改變行為

既然連跑步都可以變得如此有趣好玩，其他的事物為什麼不行？我們可以改造週遭的世界，使它們更像遊戲，但又不至於變成「隨時隨地存在的遊戲」嗎？答案就在令人意想不到的地方：後設，概念層疊的想法。

「後設」是古老的希臘字首，用來代表一個概念的抽象化結果。舉例來說，「後設

數據」指的就是數據的數據。杜威十進制系統就是關於圖書館藏書的後設數據（作者、標題、館藏位置），其中充滿了數據與資訊。另一方面，「後設廣告」則是宣傳其他廣告的廣告，就像有時我們在超級盃足球賽前看到的。

近年來，許多的創意和對話都聚焦在後設活動中，因為抽象化實際上是個相當令人上癮的心理行為。舉例來說，我們可以很自然地評論起一篇討論其他部落格的部落格文章。

人腦很享受這樣的思考過程，因為抽象化是人處理世界上複雜事物的一種方法，它讓我們能夠把實體世界（你手上拿的書）與哲學概念（「書」）的概念連繫起來。這種將事物分類以及熟練地連繫概念與物件的能力，是人類這物種的一大特色。自然地，探索「後設」在許多活動中都很受歡迎，包括遊戲。

同樣的概念，後設遊戲就是發生在一個遊戲之內或之上的遊戲。這牽涉到用遊戲以外的資訊或期望來影響遊戲內的表現。「競速破關」是一種常見的後設遊戲，其規則是以最快的速度通過遊戲關卡。玩家在這樣的遊戲中「創造」出一種競賽，儘管遊戲環境本來並不受真實時間的影響。在動作冒險遊戲中，玩家則會假裝自己只有一條命──被殺的話遊戲就結束了──儘管遊戲根本可以隨時重來。後設遊戲讓我們可以把遊戲變得更個人化、更有趣。

在《公開：阿格西自傳》一書中，網球名將阿格西提到他爸爸如何在他七歲時強迫

他每天打兩千五百顆球，每年總數高達一百萬顆。在這段可怕的日子中，小阿格西想像發球機是一條黑龍，吐出球來攻擊他。從後設的角度來看就變得好玩多了。網球比賽，因為密集的訓練而成了工作，但又因為「阿格西對抗黑龍」的想法而變成遊戲。

讓人自然而然就想玩

線上社群專家、遊戲設計者艾米‧裘‧金（Amy Jo Kim）觀察網路上出現的許多習慣行為，例如累積自己推特的跟隨者或設法提高自己在eBay的賣家評價，認為這都是後設遊戲。對網路服務的使用者來說，這些機制就跟網路服務本身一樣重要。許多近來當紅的網站與手機應用程式都開始朝這個方向調整遊戲機制，以便引導使用者更投入遊戲，以及建立忠誠度。

當然，對這些網站與服務使用遊戲的術語，會造成根本上的問題。嚴格來說，這些活動（指累積追隨者或提高評價）並不算是後設遊戲。為什麼不是？因為它們並不是為了遊戲而存在，而是為了網站服務而存在。

人們自然而然就會在各種經驗中玩起遊戲來，而且無時不刻都在找新的方式玩。你曾經在買電影票時，刻意跟朋友排在不同隊伍，賭誰會先排到嗎？或是在你慢跑時，你幻想著自己只要跑完最後四分之一曾經在走路回家的路上刻意避免踩到路面縫隙嗎？你曾經在買電影票時，刻意跟朋友排在不同隊伍，賭誰會先排到嗎？或是在你慢跑時，你幻想著自己只要跑完最後四分之一

英里，就可以拯救世界。這些內心的後設遊戲不費吹灰之力就發生了，它們讓事情變得更有趣。

這樣的現象不只發生在閒暇時刻。許多領域的頂尖人才也常用遊戲的詞彙描述他們的日常生活。物理學家迪拉克（P.A.M. Dirac）有次就出人意表地描述他在量子物理研究的早期生涯：「說這是遊戲並沒錯，一場非常有趣的遊戲。」

如果硬要說我們跟自己玩的這種遊戲不算是後設遊戲，又能怎麼稱呼它們？它們是遍布我們生活四周的遊戲層面，是我們愛玩天性的自然展現。**雖然有些遊戲看起來沒什麼意義，卻有著更崇高的目的，那就是對抗鬥志或能力的不足。在特意設計的情況下，我將它們稱為「行為遊戲」。**

行為遊戲是真實世界裡的活動，由一套以技能為基礎的遊戲系統所支配。

行為遊戲與傳統遊戲的差別在於遊戲本身的心理空間。一般遊戲都是在某種魔幻的空間中展開，但行為遊戲發生在辦公室、學校、家庭中。再者，商業遊戲鎖定的族群是大眾市場，但許多行為遊戲的目標族群可能少至一個人，因此行為遊戲完全可依個人需求量身打造。

行為遊戲很重要，因為它們有能耐讓任何活動變得更吸引人與易於學習。它們將遊

戲的動力學應用在日常生活的經驗中。為了更深入理解這個概念，讓我們來看一個行為遊戲的案例，這是關於一個百年來對於激勵成員很有經驗的組織。

將近一百年前，美國童子軍開始頒發徽章給精通特定求生技能的人，包括木工、尋路、通信與追跡等。這些簡單的徽章，把學習複雜新技能變成令人急欲獲得的經驗，而且是一種公開的成就。如今，有上百種徽章可以用來頒發給從空間探索到集郵等各式各樣技能的人。

當童子軍的究極目的其實是學習如何在野外求生。不過，獲得榮譽徽章以及升階，讓這個過程變得更有組織、也更有趣。榮譽徽章系統建立在求生課程上，加速個人的學習與發展，在徽章的背後藏有重要的題旨，其價值遠勝過蒐集來的徽章本身。這就是個行為遊戲在歷史上成功的絕佳例子。

如同童子軍，我們也有機會在日常生活中設計行為遊戲，提升我們的經驗。它們是缺乏鬥志與能力者的一帖解藥。

在遊戲中鍛鍊技能

所以，什麼樣的活動能夠被轉成行為遊戲呢？遊戲設計師，也是遊戲設計公司Spry Fox的共同創辦人丹尼爾‧庫克（Daniel Cook），提出了評估遊戲潛能的好方法：

◎這項活動是可以學習的。

◎可以衡量玩家的表現。

◎遊戲可以即時獎勵或懲罰玩家。

行為遊戲的著眼點是在對該活動來說重要的技能。很少有什麼事比學會了新技能卻無用武之地更令人感到挫折，這就是為什麼「我什麼時候才會用到這個？」是全世界學校課堂上最常聽到的抱怨。沒有目的和用途，技能與知識看起來就沒有意義。在行為遊戲中，我們做什麼以及怎麼做，都會影響到我們的體驗。行為遊戲對技能的態度是非常實際的。**我們用技能玩行為遊戲，而且要精進技能才能獲勝。**

庫克詳盡說明，如何從技能的角度理解玩家在遊戲中的體驗，而非僅是對遊戲的體驗。他指出，玩家被引導去學習在他們心目中甚具價值的技能。用這種方式理解時，我們基本上都是「追逐技能的人」。他提出「技能原子」的概念來進一步闡釋，說明遊戲中一個簡單的反饋機制。玩家接收到反饋之後，得以增進自己對系統的理解。當玩家的行動獲得正向結果，將會感覺良好。要是沒有正向結果，則可能會覺得無聊或挫折。技能原子的反饋迴圈可以一再重複，直到玩家熟練該項技能。

遊戲將這些技能原子連結起來，形成愈趨複雜的「技能鍊」。舉例來說，踩油門加速是一項技能原子，再加上剎車、轉彎以及會車，就組成了技能鍊，讓駕駛人能上路開

車。

有些人們已經做膩了的技能，很適合被放在行為遊戲裡。對玩家來說，已經不再對這些技能感興趣。這些技能通常是我們在工作或生活中每天要做的事，例如清空洗碗機基本上就是人們做膩了的事。行為遊戲要我們觀察這個行為，找出解決方案。人們是對某個技能失去興趣了嗎？還是他們看不出兩個技能原子之間要如何創造出更有價值的技能鍊？當我們觀察生活以及我們使用的技能網絡，我們也需要辨識其間的落差，並找出持久的解決方案。

你也可以設計行為遊戲

根據當下的潮流，人們很自然會假定，最有效的行為遊戲會跟電玩主機、電腦和行動電話有關。畢竟，我們已身處在數位文化中。不過，我們要知道行為遊戲的概念早在微處理器問世之前就已存在。像Nike+這樣的案例，概念就類似童子軍。我們要做的其實是選出達成目標最好的工具。

行為遊戲讓我們有機會重新看待經驗的品質與優點。它們指出我們應當把注意力放在哪裡，使得活動的本質變得不一樣。當我們開始學習到什麼才是重要的、相關的，我們的感官就會開始察覺之前感受不到的細節。舉例來說，侍酒師能夠分辨酒中常人無法

分辨的風味。為什麼？因為她經過重複訓練及專注精進技能。對她來說，品酒就像解開拼圖，各種風味都是整個圖像裡的一小塊。行為遊戲藉由告訴我們應當注意什麼，給予我們嶄新的觀點。

當然，就像所有類型的遊戲一樣，有些行為遊戲艱深，有些則淺薄。並非所有遊戲運用的機制都一樣。每個遊戲都有其核心機制——參與遊戲的必要機制。在《超級瑪利》這個遊戲中，跑和跳是核心，其他東西如分數、星星、蘑菇都是次要的。在行為遊戲的世界裡，如何使人深度參與，取決於如何找到活動中最好的機制。而淺薄的行為遊戲就只能依賴受歡迎且容易採納的遊戲機制。

也許某些最受歡迎的遊戲機制，實際上有些後設的成分，因為它們常常只在遊戲活動之外有意義（例如對遊戲本身無關緊要的分數，卻變成排名榜的名次）。像分數、徽章這些近來很受歡迎的機制，大家好像都耽溺其中，而沒有把握機會，讓行為遊戲在擅長的學習與技能獲得機制上發揮作用。

真正體驗到定義我們生活的系統，是行為遊戲的重要任務。好的行為遊戲應該揭露遊戲中活動的本質。要達成這個目標，需要更深入地檢視活動與經驗的架構。在進行遊戲設計之前，必先經過一番觀察與探問。事實上，想要重新塑造我們週遭的世界，如工作場所、學校或家庭，我們就必須成為行為遊戲的設計師。

第八關

設計行爲遊戲的
九個步驟

「行爲遊戲」的場景發生在辦公室、學校或家庭；

將遊戲動力學應用在日常生活的經驗中，

能讓任何活動變得更吸引人與易於學習。

行為遊戲是由十項要素所組成，而這十項組成要素共同建構出我所謂的「遊戲框架」。在著手設計行為遊戲之前，我們首先必須了解其組成要素。如同傳統的遊戲一般，行為遊戲也是由許多相互關連的部件所構成，共同創造出引人入勝的經驗。由此看來，行為遊戲的設計框架與其他類型的遊戲並無二致。使用遊戲框架這個名稱，可以讓我們徹底檢視任何一種行為遊戲，了解其組成要素，以及它們組成的方式。

活動

行為遊戲中的「活動」指的是，在遊戲所建構的現實中努力做的事。確認「活動」就像找出焦點一樣簡單，那是一件我們要求玩家做得更盡善盡美或做得與眾不同的事，例如讀書、運動、烹飪、繪畫、腦力激盪、放鬆等。活動是個動詞，是任何我們所做的事。

玩家輪廓剖析

「玩家輪廓剖析」是在行為遊戲中，對玩家的特徵加以描繪。由於行為遊戲的意圖是影響特定的玩家，玩家輪廓剖析有兩個關鍵變項能提供我們所需的資訊：驅動力和徵候。

驅動力是一種心理特性，讓我們了解哪些動力足以激勵玩家。根據部分已存在的人格類型，我發現了四組可用來評估玩家的模式。每一組都代表著兩股相反驅動力所形成的頻譜，一端可以增加鬥志和能力，另一端則是減少鬥志和能

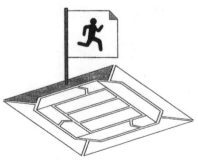

力。在玩家輪廓剖析上，我們必須決定（藉由觀察或詢問）在頻譜的哪一端最可以激勵玩家。

達成目標的成就感↑←→過程中的樂趣

結構和引導↑←→自由探索

控制他人↑←→接受他人

行動中的自身利益↑←→行動中的社會利益

成就感和樂趣是玩家在評判經驗時的一大關鍵。對他們來說，最重要的是結果，還是過程呢？

結構性和自由性可以讓我們了解玩家的學習風格。他們是想藉由一步步的指令來精熟自己的技能，還是偏好自己想出解決的辦法？

控制和接受則牽涉到玩家如何定義權力。他們是透過凌駕他人來得到權力，還是透過與整個社群連結而得到權力？

自身利益與社會利益指的是玩家如何看待成功。成功是來自他們自身的進步，還是整體的進步？

每個玩家都有靠近這些頻譜的某一端的傾向，而這樣的傾向讓我們了解到，我們在

行為遊戲中所創造出的動力學為何。舉例來說，喜愛成就感及結構性的玩家，可能對有嚴格規則的競賽比較有反應。驅動力和動力學之間的關係很微妙，我認為你在設計自己的遊戲要素時，可以透過審視這兩者而發現其中的價值。

玩家輪廓剖析的另一個關鍵變項是徵候，而我們已經知道它與鬥志及能力的關連。

一幅完整的玩家輪廓剖析能告訴我們，鬥志和能力這兩者哪一個或兩個是重點，以及它們如何顯現。知道這些，可幫助我們做出相應的設計。例如，能力較不足的玩家可能會偏好有明確指令、階段分明的行為遊戲。

目標

「目標」是一切努力所導向之處。在行為遊戲中，目標有兩種：短期目標和長期目標。長期目標就是最終的目標，也就是贏得遊戲的狀態或時機。若缺乏長期目標，玩家就搞不清楚自己試圖完成的事是什麼。至於短期目標，則是在遊戲過程中需要逐步完成的事。在繁複的遊戲中，短期目標可以讓玩家保持專注，也提供玩家下一步行動的清楚指令。短期目標的達成是具有獎勵性和激發性的，使玩家得以更有自

信地迎向接下來的挑戰。在許多需要行為遊戲的案例中，短期目標和長期目標一開始不是很明確，也有可能兩者合而為一。一個良好的長期目標，應該是每個相關的人（包括玩家和遊戲的系統）都希冀渴望的最終狀態。除此之外，長期目標要能為玩家提供敘事語境（narrative context）。如果遊戲的最終目標是終結競爭狀態，那麼我們所做的一切都將是致力於達成這個目標。

技能

「技能」是我們在行為遊戲中會使用到的特殊能力。

依據定義，技能是指可以學得的能力，而且學習新技能是最令玩家感到滿足的事情之一。當兒童學會一項新技能，例如騎腳踏車，你能看到他們眼神中煥發出的喜悅。成年人也是一樣，只不過成年人常常忘記，還有許多新的技能等著我們去學習。技能有很多種，不過可以簡單分成三類：身體技能（例如滑雪、跑步、廚藝）、心理技能（例如圖形辨識、記憶、空間邏輯、組織能力），以及社交技能（例如簡報、會話、結識新朋友）。設計行為遊戲時，我們需要把這三類技

能放在心上，並透過遊戲來發展我們所選擇要鍛鍊的技能。更重要的是，行為遊戲可以確保我們在遊戲中所發展出的技能，可以在遊戲中派上用場。在本質上，技能的提升可以開展我們所渴求的特色或經驗。

阻力

「阻力」是在行為遊戲中增加張力的一股相對力量。遊戲中最違悖常理的事情之一就是，玩家並不喜歡理所當然的事。玩一個已經知道會贏的遊戲，一點意思都沒有。原因如同前述，遊戲其實是一種驅動學習的工具，而不只是單純消遣而已，因此我們會期望遊戲是一個學習的機會。學習，顧名思義，跟成長有關。只有在身心都延展到極限之後，我們才會成長。如果遊戲總是順我們的意，那我們就沒必要延展自己，只需要冷眼旁觀事情的發展。

因此，行為遊戲需要某種程度的不確定性，以產生引人入勝的效果，並達到使人有所學習的承諾。**不確定性會以形形色色的方式呈現，而最巧妙的呈現方式就是阻力。**阻力有

兩種常見的形式——競爭和機會。競爭是讓玩家相互對抗，機會則是讓玩家去因應預期之外的狀況。每一種行為遊戲都存在著某種阻力，這個關鍵的要素以多變的型式存在於遊戲之中。

資源

「資源」是玩家在行為遊戲中所能利用或有可能取得的空間和物品。傳統的遊戲通常會使用有形的物品或空間，例如錢幣、紙牌、棋盤、球場、彈藥等，任何遊戲時必備的物品。這些物品各有特定的屬性（可以做什麼，以及可以用來完成什麼）和狀態（有效或失效）。在本書中，我將這類必備物品都歸類在資源這個要素。例如，在一個以烹飪為主題的行為遊戲中，資源可以包含廚房、廚具、各式調味料，以及食譜。

動作

「動作」是玩家在行為遊戲中可以做的任何事，包括在何時、何地以及如何做這些事。更重要的是，動作包含了決定和選擇。在某些遊戲中，玩家只需做幾個簡單的決策，就可以一路玩下去，但是在另外一些遊戲中，則需要玩家更積極的參與。動作，基本上是附加的事情（例如做更多工作），但決定本身卻可能是附加的或減少的（例如決定開始或停止吃垃圾食物）。只要是會影響到行為遊戲的調性和風格的動作，我們都必須審慎選用。

反饋

「反饋」是一種針對玩家動作的系統性回應。反饋有許多形式，從數據資料（例如測速儀）到聽覺的刺激（例如充滿笑聲的房間）都包含在內。如果沒有反饋，玩家就無法得知自己在行為遊戲中的動作導致了什麼樣的結果（如果有結果的話）。這樣看來，反饋可以說是涵蓋最廣的組成要素之一，因為它代表著所有可以回應玩家的機制。由於反饋是用來評價玩家表現的主要方式，所以也和玩家的能力大有關係——當玩家得到正面的反饋，就更有自信能達成目標。反饋也會影響玩家的鬥志——有愈多的正面反饋，通常會使人有更強的動機堅持下去。反饋的迴路是我們學習和了解世界的基本要素。

黑盒子

「黑盒子」是行為遊戲中的規則引擎。由於行為遊戲有各種不同的形式，因此黑盒子可能是一種電腦程式、一個文件檔，或是只存留在設計者腦中的東西。最重要的是，它包含所有動作和反饋之間的交互作用訊息──一種有著各種可能劇本的紀錄。棋盤遊戲所附的紙本規則，就是說明黑盒子概念的最佳範例。在某些行為遊戲中，黑盒子可以只是簡單的規則，但在另外一些遊戲中，它可能需要比較複雜的技術。前面所提到的Nike+系統，將動作、反饋和黑盒子之間的交互作用說明得很清楚。在該系統中，跑者的「動作」是以一定的速度跑步，該系統可提供聽覺鼓勵作為「反饋」，而「黑盒子」的角色則是播放聲音。

結果

「結果」是在行為遊戲中追求最終目標時，所獲得的正面或負面成果。正面結果包括有形和無形的獎賞，例如提升一個層級，而負面結果則可能是遊戲重來，或是損失重要的資源。「結果」是玩家在累積一個個即時小反饋之後的重要里程碑，也是在遊戲中帶來反省深思的時刻。

十個要素如何組成：一個音樂網站的例子

檢視過讓行為遊戲運作的組成要素之後，接下來更重要的是，了解它們如何在遊戲框架中組成。最好的行為遊戲會以最不費力的方式將這些要素連結起來，創造出有如美麗織錦般的遊戲體驗，激勵、挑戰和獎賞玩家。要了解這些要素如何協力合作，現在來看一個音樂世界的例子。

TheSixtyOne音樂網站是說明遊戲框架的優美例子。雖然這個網站在架設時並沒有特別考慮遊戲框架的問題，實質上它卻是一個以聽音樂為核心活動的行為遊戲。從「玩

家輪廓剖析」可以看出鬥志問題——消費者通常懶得去找出自己喜歡的獨立樂團或音樂人。為了因應這種趨勢，此遊戲給玩家的長期目標就是成為策展者，而短期目標就是在網站上找到新的優秀樂團。這牽涉到的技能包括批判性的聆聽鑑賞力，以及預測未來哪些音樂會受歡迎。該網站要求的「動作」是一些小要求，例如「聽七首歌」或「在G4TV上看一些『TheSixtyOne的片段』」。這些動作再結合登入等程序，就可以讓玩家贏得一些「心」。玩家可以使用這些「心」來為歌曲投票。如果你投票的歌曲也廣受大家喜愛，該網站就會用電子郵件通知你作為「反饋」。該網站還會製造一些「阻力」，例如讓「心」很難取得，並限制你的播放列表一次只能欣賞一首歌曲。整個系統是以一套網頁應用程式建置起來，其中包含以代碼組成的「黑盒子」。這個聽音樂活動的「結果」是讓玩家發掘優秀的音樂人和歌曲。所有的要素結合在一起，形成了一個增強的系統，使得聽音樂這件事變得更聚焦，也帶來更多樂趣，因為現在聽每一首歌曲都有了意義。

如何設計行為遊戲？

掌握了這十項組成要素之後，設計行為遊戲的流程變得簡單明瞭。不過，若要確保遊戲是令人投入沉迷、流暢並禁得起時間考驗，還需要相當程度的練習，以及實驗的精神。

接下來，我會分享行為遊戲設計的順序、流程中每一步驟的指令，以及能增加成功

機會的啟發性思考。為了讓這些步驟更具體，我們將以一個常見的問題作為案例，來進行實際演練：讓我們假設有一個不愛讀書的青少年，每當被迫讀書時，都難以專心在書本上。

步驟一：選擇活動

由於行為遊戲著重於把遊戲應用在生活中，每個行為遊戲都會包含一個活動。你試圖讓玩家表現出的行為，必然與某個活動有關。你的任務就是選擇一項活動，然後設計一個遊戲，讓玩家把那項活動做得更好。記住，在行為遊戲中，重要的不是玩家從事的活動是什麼，而是他們的活動做得怎麼樣。

若以這個虛擬的青少年學生為例，我們設計的活動就是「讀書」。

技巧＋訣竅

◎行為遊戲真的是解決問題的最佳方法嗎？如果有更簡便或更直接的方式可以解決問題，就不需要用上行為遊戲。

◎活動中所需的技能是可以學習得來的嗎？如果不行，就算設計出行為遊戲也沒用。

◎這個活動會很容易讓人想長期沉溺其中嗎？在這個領域中，是否有專家或「大師」？有專業人士的存在，就代表在這領域中存在著成長進步的空間。

◎找出樂趣所在。這個活動在哪些面向上，當玩家做對就會感受到樂趣？留意這些面向，以便可以把這樣的樂趣放大。

◎找出無聊之處。這個活動在本質上有哪些面向會令人感到不耐或呵欠連連？留意這些面向，以便可以排除它們。

步驟二：建立玩家輪廓剖析

要建立玩家輪廓剖析，就必須先了解你的玩家。有許多方法可以達成這個目的。你可以對他們進行調查訪問，了解他們在想什麼，但有時候只要從旁觀察他們就夠了。你也可以去訪談他們身邊的人，藉以取得寶貴的資訊。無論如何，到最後你要能夠回答兩個基本問題：一，是什麼原因阻礙了他們發揮潛能？是前述的缺乏能力或缺乏鬥志嗎？二，什麼樣的驅動力能激勵他們？

達成目標的成就感↑→過程中的樂趣

結構和引導↑→自由探索

控制他人←→接受他人
行動中的自身利益←→行動中的社會利益

在這個虛擬的學生例子中，讓我們假設他有鬥志的問題，也就是說，他不想讀書是因為覺得讀書很無聊。我們也假設對他有用的驅動力是樂趣、自由、控制和自身利益。根據這樣的輪廓剖析，對這位學生來說，讀書可能讓他感到是對自由和樂趣的一種干擾，而當他被迫讀書時，會感到失去了控制權，另外，他也看不出讀書對他自身有利益可言（至少短期來看）。在接下來的步驟中，我們將會用到這二觀察。

技巧＋訣竅
◎研究你的玩家在活動中的所作所為。他們自發的行為有哪些？他們看起來比較偏向頻譜的哪一端？又是什麼將他們拉離某一端？
◎如果你是在為自己設計行為遊戲，你可以透過對自我的描述，建立自己的玩家輪廓剖析。但為了取得更好的結果，最好也能徵求朋友、家人或同事的誠實意見。
◎如果你是為一個團體設計行為遊戲（例如辦公室的所有人或大學生），就要假設玩家輪廓剖析會構成一個鐘形曲線，此時就要著重於創造更廣泛的遊戲驅動力。

步驟三：選擇目標

還記得英雄旅程的概念嗎？在許多方面，行為遊戲的目標基本上就是那樣的探索。

首先，你的長期目標必須引人注目。檢視活動和玩家輪廓剖析，並且考量各種可能達到的最終目標。記住，目標可以是掌握一種技能、一種新習慣、一項成就、一個頭銜，或是任何個人成長的高峰。接著，思考短期目標，也就是沿途所經歷的每一階段。為了達到最終的目標，你的玩家需要逐步完成哪些事？你要如何將長程的旅途，拆解成各項能帶來滿足感的挑戰，推動你的玩家並幫助他們進步呢？

在虛擬的學生例子中，他將學習如何讀書，而可能的長期目標包括：得到特定的學業成績、養成連續幾天都讀書的習慣，或是在每次讀書後都能記住一部分的所學。在行為遊戲中，將事物以某種英勇誇大或令人嚮往的措辭來包裝是很重要的。在這個例子中，我們會創造一個新的頭銜讓學生去追求：讀書大師。讀書大師所要追求的是一種狀態，其中包含兩個標準：連續讀書五十天，並且維持平均ＧＰＡ三・○以上的成績。在此同時，我們也會用短期目標來挑戰學生，並且是從簡單的開始：每週達成最低時數的讀書時間。

技巧＋訣竅

◎在行為遊戲中，唯有當遊戲的目標與玩家的渴望一致時，才能達成最大效益。試著找出玩家想完成並且懷抱熱情的事。

◎記住，最終的目標應該具備一定的困難度，使學習曲線可以呈現陡直向上，否則你將很快必須設計遊戲的續集。

◎別只顧著你想尋求的結果，就設定令人不痛不癢的目標。即使在受限的情況下，也要設法讓長期目標和短期目標盡可能令人感到興奮與渴望。讓你所設定的目標充滿榮耀感吧！

步驟四：選擇技能

技能是行為遊戲的重心，會透過遊戲的過程逐漸進步。要為一項行為遊戲設計適合的技能，必須想清楚玩這個遊戲需要什麼樣的能力才能贏。從活動和目標來思考，都是不錯的開始。參考三種能力範疇（身體、心理、社交），列出一份技能清單，寫下任何你可以想得到，與你的遊戲相關的技能，包括預測力、求存力、蒐集、策展、型態辨識、忍耐、時間管理、交易、賽跑等，技能的種類數以千計。有一種「抽搐」技能是在遊戲中十分常見的有趣小分類，包括任何靠反射來驅動的活動，從雙向射擊到雜學典故

都有。簡單的行為遊戲可能是以一個核心技能為基礎，但遊戲中的活動還會牽涉到別的技能，只不過在遊戲中未被評量。這是沒問題的，你的設計將決定哪些技能是遊戲的重心。比較複雜的行為遊戲可能包含三個以上的技能，不過要記住，遊戲中若包含愈多技能，為了融合它們，設計就會變得愈複雜。

在虛擬的學生例子中，我們將特別關注兩項技能：時間管理和專心。時間管理很重要，因為學生必須先記得挪出時間，否則根本讀不了書。時間管理成為在這個遊戲中學習其他技能的先決條件。專心則是第二項技能，學生必須學會專注於課業，鍛鍊不被外物分心的能力。

技巧＋訣竅

◎了解玩家已經具備哪些技能。從一個已經學會但還不夠精熟的技能開始，可以讓玩家感到有信心，也容易進步。

◎可能的話，為遊戲設定一個核心技能，讓玩家在遊戲中不斷地演練。一個簡單但是可以無限發展的技能，能產生強大威力，並且值得玩家去追求。

◎把可能用到的技能寫下來，列成一張清單，並依困難度、複雜度以及對玩家來說的自然度加以排序。這樣做可以幫助你縮小選取技能的範圍。

◎選擇學習曲線較長並且能在相對較長時間中發展的技能。以開關電燈來說，要達

到專家的水準非常容易，但是要學會在太空中導航，就得窮盡畢生之力。

◎對於時間較長、內容較複雜的遊戲，要考慮將技能拆解成較小、較容易掌握的次技能。想想要怎樣規畫這些次技能，例如可以讓它們累加在一起，或一個包覆一個，形成較複雜的結構。

◎想想看，這個技能在玩家的眼中是否深具價值？如果沒有，你要如何在遊戲中讓它變得有價值？

◎你在考慮納入的技能是可以衡量的嗎？你要如何衡量它們？這通常需要用到新科技或主動的監測。

步驟五：選擇阻力

好的遊戲在本質上是充滿不確定性的。身為行為遊戲設計者的你，可以決定讓玩家克服什麼樣的不確定性。記住，阻力是一種平衡之舉。你在試著創造出一種體驗，讓玩家處於流動的狀態，在這狀態中，他們的技能和所面對的挑戰是相互呼應的──他們會為此延展自己到足以發展技能的地步，而且能學到新東西。若阻力太多，遊戲會令人感到挫折和沮喪。若阻力太少，遊戲又會顯得太無聊。阻力常與遊戲的其他要素交互作用以達成遊戲的目的。例如，遊戲可能利用稀有性（這是一種阻力）來限制玩家可取得的

資源。因此，設計行為遊戲中的阻力，可以說是最困難也最複雜的流程。行為遊戲中所製造的緊繃感，以及克服阻力之後的放鬆感，是遊戲設計者需要精心安排的一場細膩優美的舞蹈。

在虛擬的學生例子中，我們需要慎選阻力，畢竟活動本身就已經存在著相當多的阻力。回想這位學生的玩家輪廓剖析，他本身不愛讀書，而他逃避讀書的欲望，基本上就已經和這個行為遊戲的目標相牴觸。要彌補這件事，我們必須創造一些聰明的阻力來改變這樣的動力學。稀有性就是一種可以解決這個問題的阻力。由於這位學生的內在驅動力包括了自我控制感，因此我們可以在遊戲中提供一種他必須加以掌握的稀有資源（應可提高他的自主性）。此外，我們將以計時作為另一種阻力，畢竟時間長度在讀書這件事上也扮演著重要的角色。

技巧＋訣竅

◎要活用創意。盡可能想像各種可能的阻力形式，再來決定哪一種可以讓遊戲最好玩。稀有性、機會以及謎題，只是阻力常見的一些形式。

◎即使是簡單的阻力，也可能創造出複雜得難以想像的遊戲。但你不需要把事情搞得太機巧，太難解決。

◎涉及妥協交換和相互比較的強制決策，也是阻力中很有效的形式（例如，如果你

做了 x，你會失去 y）。

◎選擇遊戲中的技能時，要考慮該技能可無限延展，且可長期發展，同樣的，選擇阻力時也要考慮可以持久的形式。如果阻力太快被摸透或克服，將無法提供太多的不確定性或吸引力。

步驟六：選擇資源

遊戲要玩得下去，有些供給是必須的，而如果另外提供一些選擇性的資源，會讓遊戲更顯有趣。玩家能做的動作，與他們所能取得的資源是成比例的。如果一場足球賽中有三顆足球可以踢，將會大大地改變玩家的動作。在為行為遊戲選擇資源之時，要仔細思考，你所選擇的活動需要哪些基本的資源。對於你所選定的技能來說，這些資源全是必要的嗎？有沒有任何可以剔除的呢？列出一張基本的資源清單，然後想想，在玩家探索的途中，有什麼資源可以幫助他們？有什麼資源可以為遊戲帶來新的動力關係？哪些可以呼應他們的玩家輪廓剖析特性？

在虛擬的學生例子中，讀書空間、教科書和網路是顯而易見的資源。依這位學生的習性，我們可能要減少網路使用來幫助他專心。還記得上個步驟，我們選擇創造某種稀有性，讓玩家去管理有限的資源嗎？現在我們在遊戲中加入一種虛擬的貨幣（本質上稀

少珍貴的資源）。我們將給玩家代幣，讓他可以買他打從心裡想買的東西，也就是「不必讀書的時間」。

技巧＋訣竅

◎別把每件事都視為理所當然。考量活動所牽涉到的每一項資源，檢視每一項資源對整體遊戲的體驗造成什麼影響。

◎思考哪一項現有的資源對玩家的進步有幫助，或是根本反效果。根據這個評估，進行適當的調整。

◎每當加入一項新的資源在遊戲中，想想它會如何與其他的遊戲要素交互作用。

◎記住，並不是每一種行為遊戲都需要新的資源。有時候，基本的素材就已足夠。在你試圖增加更多資源之前，先從限制資源開始（然後讓玩家自己把它們贏回來）。

步驟七：定義技能週期

在行為遊戲中，為了學習或加強技能，玩家必須反覆練習。技能週期是我們達成這個目標的方法——也就是玩遊戲的真正意思。一個技能週期比較像是正常遊戲中的一個

「回合」，每一回合都包含遊戲框架中所有的要素：動作、黑盒子、反饋、技能、資源，以及阻力。

一個技能週期指的是一段「期間」，在此期間，玩家採取動作並獲得反饋。依活動性質的不同，這段期間可能只有一分鐘或持續一個月以上。在理想狀況下，一個技能週期應該是一個可以讓技能得到最佳發揮的時間長度。具體指出一個技能週期，你基本上就是在跟玩家解釋「遊戲規則」，這也是為什麼這個步驟與黑盒子緊密相關。技能週期說明了遊戲如何進行、玩家可以選擇哪些動作，以及他們會得到什麼反饋。玩家得到的反饋一定要呼應其所遭遇到的挑戰。例如餐廳裡的廚師或許不需要知道自己的運刀速度有多快，也不需要這方面的反饋，但是他肯定需要使用爐灶上的溫度計。在行為遊戲中，如果希望玩家的某種動作能夠準時出現，就必須在玩家延

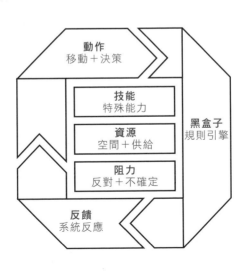

動作
移動＋決策

技能
特殊能力

資源
空間＋供給

阻力
反對＋不確定

黑盒子
規則引擎

反饋
系統反應

遲的時候給予適當的反饋。為了確保行為遊戲可達成目的，建議在遊戲中針對每種技能設定一個技能週期。

在虛擬的學生例子中，有兩項技能需要學習──時間管理和專心，因此我們先後會需要兩個技能週期，來創造一個整體的經驗。

要創造一個「時間管理」的技能週期，我們將先定義幾個時間變項。這個技能週期的時間長度是一星期。讀書時間將在每個平常日的下午五點開始，晚上十點結束。學生每週必須讀十小時的書，才能繼續玩下去。每週一，學生會拿到十五枚代幣，可在讀書期間換得一小時的自由時間。每天下午五點，我們的裁判（也就是父母）會先詢問學生，他打算要讀書還是用一枚代幣換取一小時的自由時間。學生需要做決定。一直到他選擇讀書，或是到晚上讀書時間結束之前，每小時都要做一次決定。一旦當晚學生讀完兩小時的書，就可不需使用代幣而享受剩餘的空閒時光。也就是說，如果學生每天從五點開始讀兩小時的書，他們在一週後會剩下十五枚代幣。但是，如果學生每晚交易五枚代幣，就會在第三天把代幣用光，於是接下來的兩天，每天都必須連續讀五小時的書。

要設計「專心」的技能週期，我們一開始會將讀書時間減至三十分鐘，然後每週增加十五分鐘，一直增加至每晚讀書兩小時。為此，我們需要調整每週的代幣分配。前提是我們要先讓學生知道「專注的時間」指的是什麼，這樣他才能了解我們的期望。我們可能還會在學生讀書的地方放置一個大型的倒數計時器，提供視覺上的反饋。為了讓學

生能夠堅持下去，如果他讀書的時間多於所要求的時間一小時以上，當晚可以再得到一枚代幣作為獎勵。

技巧＋訣竅

◎ 想清楚在你的遊戲過程中，所鍛鍊的是哪些技能，以及如何將它們與新的技能結合，以保持遊戲的新鮮感。

◎ 確保玩家的動作會直接影響遊戲的進展。

◎ 記住，提供多種動作的選擇，可以讓玩家更有自主性，但也可能很快讓事情變得複雜。

◎ 必須讓玩家很清楚可以選擇哪些動作（除非你是把尋找動作選項當作一種阻力，故意讓玩家自己去探索）。

◎ 確認技能週期有明確的起始點和結束點，無論它是以時間計算（每天、每週、每月），還是以動作（每盪十次鞦韆）計算。

◎ 技能週期是否能讓挑戰的難度穩步上升？如果要確保這一點，在不同週期之間需要改變什麼？

◎ 留意逐漸失去吸引力或不再令人感到滿足的技能。記得增加阻力，或將它們和新的技能結合起來，使玩家能持續投入在遊戲中。

◎技能週期中的動作愈具特定性，你給的反饋也應該愈明確。

◎清楚你的黑盒子以及它支配的規則。每一個可能的動作（或沒有動作），都應該有特定的反饋方式。

步驟八：選擇結果

每個遊戲都有通往勝利之路的「結果」。遊戲最終的目標可能得花上數週、數月或甚至數年才能達成，但玩家需要在一路上看見並感受到成功和失敗的累積。「結果」可以提供這些。以遊戲設計的觀點來說，「結果」與短期目標相關。當玩家達成一個短期目標或是失去一個機會時，所產生的結果可以讓他理解這次學習的成效。在許多情況下，「結果」是以獎勵的形式出現（不管是有形或無形），但「結果」其實可以是正面，也可以是負面的。玩家可能在探索的過程中遭受挫折，導致必須按下重置鍵，從頭開始。如果在行為遊戲中所有的結果都是正面的，將會導致不確定性的下降（學習的效果也會變差）。

在虛擬的學生例子中，「專心」的技能週期會在學生讀書超過預定的時間標準後，給予獎勵代幣作為「結果」。至於「時間管理」的技能週期，我們會需要提供更吸引人的結果，因為活動本身（讀書）至少在現階段，對學生來說並不是那麼好玩的事。因

此，我們會規定，學生在每週結束後所剩下的代幣，可以用來交換某種獎勵。如果可能的話，試著讓這些獎勵具建設性，例如一本新書或電玩。另外還可加上一些事先保密的花樣，例如十枚代幣可換取的獎勵將比五枚代幣好上一倍。也就是說，每多保留一枚代幣，其價值會比前一枚代幣更高。當玩家第一次發現有這樣的獎勵，理當會激起興趣，很想在下次試著保留十五枚代幣，看看會有什麼結果。

技巧＋訣竅

◎記住，結果可以是偶然的，也可以是事先安排好的。意思是，一個結果的產生，可能是來自玩家所採取的某種特定動作，也可能是來自遊戲的時間設定。

◎結果的產生可能取決於特定動作出現的比例，也可能是結果之間間隔的時間。

◎記住操作制約教我們的獎勵制度：如果獎勵出現的方式多變且難以預測，玩家會更主動積極地回應，因為他們會試圖摸熟這個系統。

步驟九：開始玩——測試及改進

現在你的行為遊戲拼圖都已經到位，該來一步步完成它了。哪一部分行得通？哪一部分行不通？如果失敗了，會有什麼風險？在十週的過程中，如何讓它一直保持有趣？

有哪些事是你還沒考慮到的？記住，現在你的目標是一個優美、令人陶醉且結構分明的學習經驗。當一切都做對時，極為簡單或內隱的行為就可能會流暢到讓你的玩家渾然不覺自己在遊戲中。他們可能只會覺得，事情本來就是這個樣，或是沉溺在特別迷人的技能週期中而無心他顧。軍隊正是一個完美的例子，其運作有許多正是借鏡自遊戲機制。

在虛擬的學生例子中，我們要留意遊戲如何進展。時間管理的技能可以在幾個月內就變得精熟，然後學生就會想把注意力放在其他新的事物上。

技巧＋訣竅

◎降低進入門檻——盡可能讓遊戲愈簡單愈好。在一開始時，遊戲對玩家要求的愈多，玩家就愈不可能投入其中。

◎確認在遊戲過程中充滿新鮮感。一個好的行為遊戲應該要充滿驚喜，以及有讓人想要投入的新事物。

◎試著增加或減少組成要素，看看對遊戲的體驗有何影響。在我們的虛擬讀書例子中，增加時間壓力（或社群壓力）是否會讓玩家更投入，還是變得手忙腳亂、壓力倍增呢？

◎確認遊戲經驗整體來說不會太困難。玩家是靠著反覆的成功以及不斷的進步，才會想一直玩下去。

◎考量科技對這個行為遊戲的影響。如果你使用更多或更少的科技來提供反饋給玩家，會讓遊戲的經驗變得如何不一樣？

◎這遊戲對你的玩家來說夠個人化嗎？他們會覺得這遊戲是依他們的獨特人格和渴望而量身訂做的嗎？

◎記住，最重要的是，你身為遊戲設計者的工作永無止境。像賭局一樣，繼續增加籌碼吧，當玩家達到遊戲的目標時，又是你該重新設計的時候了！

搜尋開始了

現在，你已經很熟悉遊戲的架構以及設計行為遊戲的流程了。但這只是開始而已。

設計行為遊戲，你的任務是要找到更新、更好的方法來應用本章所提供的點子。我們還沒真的見識到將遊戲的動力學融入生活中的真正力量，因為我們現在只是剛開始了解玩樂和目的的微妙交集而已。有了這個想法，我們可以透過遊戲框架來審視這個世界，並且在不經意之處發現鼓舞人心的事物。

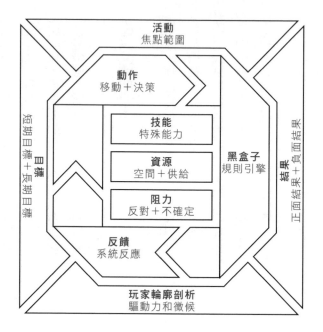

第九關
熱門遊戲的關鍵因子

行為遊戲的組成要素會以不同的形式出現，

特別受歡迎的組成要素深具參考價值。

用上創意和想像力，就可讓遊戲不斷演變和擴充。

行為遊戲的各個組成要素可能會以不同的形式出現，例如有些遊戲的阻力是偶然性，有些遊戲的阻力是競爭。在我研究的過程中，常發現組成要素的不同變化形式，因其簡單有力而深感驚艷。本書這一關所要羅列的，就是各式各樣的「元件」，也就是由特別受歡迎的組成要素所構成的變化形式，這對遊戲設計者來說深具啟發性與參考價值。針對每一種變化形式，我會簡單介紹其概念、在生活中已出現的實例，以及說明如何將之應用到遊戲的設計上。

在整理這些變化形式的過程中，我意外地發現：阻力、反饋和資源這幾個組成要素特別管用，至於其他組成要素如活動、玩家輪廓剖析、技能、黑盒子等，有時甚至完全被省略，因為它們通常已太過定型，而無法在設計時激發創意。

我認為那些變化性高的組成要素將可以不斷演變和擴充，因為它們提供設計者絕大的創意空間。這些組成要素不受設計者本身技能或行為的限制；只有枯竭的想像力才會使它們無用武之地。換句話說，這些組成要素的應用潛力，不管現在或未來都不會被開發完畢。只需幾週或幾個月的時間，這些組成要素可能就會以數十種新的變化形式出現，創造出新的動力學。我真心希望，如果讀者中有人設計出新的變化形式，可以將它們分享在網站上（gameframers.com）。我自己也會這麼做。

標靶　基準、靶心、配額

標靶是一個固定的標的、一個可以瞄準的對象。典型的標靶是占有一定空間的，像是靶心或籃框，或是可以被量化的，例如收入目標或速度紀錄。標靶是屬於目標類的組成要素，因此可分為短期和長期。大體而言，它們比其他目標類的要素來得更具體。技能週期通常設有短期目標，也就是要在某個時限之內達成技能的進步。我們應該把焦點放在能穩定呼應技能週期的標靶上。

缺乏標靶會導致漫無目的的動作，以及成就衡量上的困惑。當一個遊戲無法讓我們很清楚到底該做什麼才好，玩起來就會覺得缺乏目的感。

案例：新星網設定募款目標

每個人的心中都有個伺機實行的夢幻計畫：有人想寫電影劇本，有人想開素食麵包店。然而實現這些夢想並不簡單，資金、時間、支援，一樣也少不了。要得到這些資

源，不只得動員上司、親友，有時連素不相識的陌生人都得拉攏。麻煩的是，有時人們連你的夢想是什麼都不太清楚——這時新星網（Kickstarter.com）就幫得上忙了。新星網是一個線上募資平台，旨在幫助藝術家、設計師、電影製作人、音樂家、寫手、發明家、探險家……任何心中有個創意的人。這個網站最成功之處在於將計畫變成一個募集資金的目標，將一個人的目標變成每個人的目標。網站上的每個計畫都有一個明確的募款金額以及時間限制。網頁的訪客可以承諾以現金贊助某個計畫，但這裡多了一個步驟：如果計畫沒有募到目標的額度，贊助人承諾的金額就不會入帳，沒有東西會被生產出來。但如果募款確實達到目標額度，贊助金就會送到計畫主持人的手中，而贊助人會收到計畫所承諾的商品、價格或服務。不用說，新星網上的計畫有很大一部分確實達到了目標額度，因為明確的募款目標比起任何人們能給追夢人的支持都要來得具體。

更多案例

◎據稱由荷蘭阿姆斯特丹率先採用的小便斗蒼蠅（在小便斗內貼上家蠅的貼紙），能引發男性瞄準目標的本能，減少多達百分之八十的尿液濺出。

◎許多運動員在訓練時會設定目標心跳率，讓心跳維持在對心肺訓練有益的範圍內。

◎世界各地的銷售團隊都會設定每月、每季和每年度的銷售目標，明確訂出每位銷

售員應達到的額度。

◎運氣小站（4chan.org）是個有點惡搞的留言版社群，曾經在《時代》雜誌舉辦「全球最有趣人物」的提名過程中，設定明確的投票目標，想要在最後的提名名單上，造成名單上人名的字首組成「大理石蛋糕」（marblecake）這個字眼。

為什麼標靶有用？

具體的標靶似乎能啟動人們心中一股原始的需求：獵取和追逐我們想要的東西。只要某事物顯得特別突出，這種需求就會被啟動。對一個採獵為生的人來說，對標靶的專注和付出是一項很有益處的特質。直到不久以前，人類還必須外出尋找（有時甚至得制服）食物來源，而這需要一種其實並非人類獨有的專注力。許多物種（包括家貓）都會先偵察、追蹤、掃除障礙而後獵捕。在現代世界中，獵捕的對象已經變得很抽象：銷售員的標靶不再是一頭水牛，但他的獵捕行為仍然是為了餵飽自己。

在遊戲設計中使用標靶

在行為遊戲的設計中加入標靶這個元素，其實和完成其他目標沒什麼不同。但使用

標靶這個元素時，你要思考的是如何呈現它：它是一種視覺上的目標，還是一種量化的目標？它是否夠醒目？在許多募款的場合，各組織不只會明定募款的目標，還會在會場設置一個實體的「溫度計」，隨著募款進度的完成，人們可以看到「溫度」逐漸升高。

人們在參加特別的約會時，不會只穿著樸素的服裝，而是會試著讓自己在人群中顯得突出，成為一個標靶。在遊戲中，考量主要的任務是什麼，讓這些任務更明確、更醒目、更引人注意，如此玩家們會更容易專注在它們身上。

競爭

同儕、對手、敵人

競爭是人或組織之間在追求共同的目標中對立，進而產生的自然的抗衡關係。競爭往往會促生強烈的動機和侵略性。各類型的運動有很大一部分是植基在競爭意識之上。競爭同時也可見於職場之中：員工努力地想爬上升遷的階梯，過程中往往要犧牲他們的同儕。大部分的情緒通常只會被歸為正面或負面，但競爭意識不同——依其背後不同的態度和精神，競爭有時被視為有建設性，有時則會造成毀滅性的影響。

缺乏競爭可能造成玩家對成功意義的疑惑，也使遊戲本身失去該有的強度。競爭對創造及保持成功的意義和品質通常是必要的。

案例：派斯羅記公司讓員工競賽

管理顧問彼得·布雷格曼（Peter Bregman）在他的一篇網誌中提及一則故事，非常巧妙地描述了競爭在日常生活中所具備的力量。幾年前，他的顧客派斯羅記（Passlogix）在軟體方面遭遇一些問題：他們的軟體跟昇揚電腦的舊系統不相容。派斯羅記的技術總監馬克·曼札試圖直接解決這個問題，但昇揚對改善舊系統軟體的相容性顯得興趣缺缺，於是派斯羅記的團隊受命尋找解決方法。一開始他們用慣常的方式處理這個問題；兩年後，不但沒有任何進展，找不到解決方法，還花了一大筆錢。曼札決定試試不同的做法。他買了一部任天堂的Wii遊戲機到辦公室，宣布接下來有一場比賽：第一個在上班之餘解決這個軟體問題的人，就能得到那部Wii遊戲機。兩週之後，問題完全解決了。當派斯羅記的工程師把解決問題當成工作，沒人能想出辦法來。但藉由加入一個簡單的競爭元素，曼札漂亮地破解了僵局。

更多案例

◎Nike推出一個新的街頭互動遊戲《Nike Grid》（攻占你的街道），讓倫敦街頭的跑者互相競爭，僅靠著公用電話和競爭意識，這個遊戲的參與狀況出乎意料的好。

◎《頂尖主廚大對決》和《誰是接班人》這類實境節目就是靠著競爭起家，藉由讓選手互相競爭而激發出最精采和最不堪入目的節目內容。

◎近年研究發現，男性滑板選手在有「高度吸引力」的女性在場時，會開始搶著吸引她，並因此能成功完成較多動作，以及較少放棄表演動作。

◎競爭甚至能讓拼字這種單調的活動，演變成能在電視上實況轉播的節目：全美拼字大賽。

為什麼競爭有用？

人類在強調適者生存的環境中演化，對於競爭有獨到的敏銳度。我們會抓住任何能使我們的技能或存在價值有所精進的機會。在人類最初出現的時代，缺乏求勝意識的人種最後沒能存活下來。時至今日，人的競爭本能仍然像我們的其他天性一樣，只要有適當的觸發因子就會被啟動。同儕競爭是一股強勁的社會力量，它跨越世代，無論在運動比賽或殘酷的戰爭中都少不了它。

在遊戲設計中使用競爭

設計遊戲時，要確認競爭是架構於公平的原則之上，同時遊戲的規則必須清楚明白，能讓每個玩家都了解。在高度競爭的環境中，缺乏明確性會導致不可預料的動作，以及對系統的不信任。同時記得，競爭意識在不同人身上會有不同的效果：有些玩家會明確展現他們求勝的意志，有些則是以比較微妙的方式滿足這樣的需求。你必須考量怎樣的競爭對你的遊戲和玩家來說最有意義。

偶然性

隨機、幸運、運氣

偶然性是最古老也最有用的一種遊戲阻力。人類很早就習慣抬頭問天，為何事物會是這樣的發展？為何有些人的運氣就是比別人好？文化中的許多傳統，從求雨舞到幸運數字，反映出人們想要改變命運的企圖。要讓偶然性在遊戲中發生作用，我們只需要加入隨機性和或然率的成分。

缺乏偶然性會使遊戲變得容易預測而使人感到無聊，而只要有一件簡單的偶發事件，就足以令人提高警覺。一旦

路。

人們察覺遊戲中不具備任何偶然性，就會很快遵從慣性，只走能達到目的地最有效率的

案例：桃福子餐廳開放隨機訂位

這幾年來，桃福子餐廳（Momofuku Ko）是紐約市最難訂到位子的餐廳，這並不是因為它每晚都把僅有的三十二個位子留給名人。它總是高朋滿座的原因是任何人都能訂位。每天早上十點，餐廳的網站會開放隔週同一天的訂位，先搶先贏。因為有數不清的人同時點擊那個網站，位子往往二或三秒內就被訂光。要在這種競爭中勝出，最需要的其實是運氣和堅持。不像一般的賭博贏得賭上真的錢才有贏的可能，桃福子餐廳只要求你給它幾分鐘，要是贏了就有絕佳的報酬：一頓連老闆的朋友運氣不好都吃不到的美好晚餐。美味的食物讓訂位如此熱門，但偶然性的作用讓你訂到的位子更顯珍貴。

更多案例

◎輪盤網（ChatRoulette.com）於去年崛起：只要按個按鈕，它就會隨機連結用戶，開啟視訊聊天。視訊另一端的人不但互不相識，偶爾還可能衣衫不整。

◎財金教授彼得‧圖法諾（Peter Tufano）在密西根州開發了一套存款方案，針對沒

有儲蓄習慣的顧客：只要有存款，每個月就可以參加抽獎。

◎iPhone有個遊戲叫做「按按樂」（Button），用戶只要在畫面上按鈕亮起來時按下它，就可以參加點數或禮物的隨機抽獎。

◎直到現在，我們仍然常用擲銅板的方式來作決定，而且我們很認真地指定正面和背面的意義，彷彿這樣的選擇真的關係重大。

為什麼偶然性有用？

我們腦中的學習機制對不同的經驗會一視同仁，遇到隨機的系統時，會以處理新奇事物的審慎態度因應。當我們在一轉輪盤後贏了意外的彩金，大腦的愉悅中心會亮起來，迫切地想為此找個原因，以及找到使它再度發生的方法。於是，我們會投入更多錢，我們會被這個遊戲迷住，想仔細研究，尋找其中的規則。當我們看見輪盤上連續開了十個黑色的數字，會猜想下一次一定是紅色。數學家巴斯卡和費馬自一六五四年起，便開始通信討論偶然性的理論。三百五十年過去了，人們依然樂此不疲地聚在純靠運氣的遊戲桌旁，試圖找出一個「系統」來。雖然每個人多少都受運氣影響，每個人願意承擔的風險還是有所不同。近年以鼠類為對象做的研究推論，在缺乏血清素和多巴胺這類神經傳導物質時，人會比較容易沉迷於賭博。

在遊戲設計中使用偶然性

設計一個需要具有張力時刻的行為遊戲時，可以考慮使用偶然性作為調味料，讓它如同胡椒般點綴遊戲的經驗，保持遊戲的趣味性。例如減肥時，我們可以在一週準備的五個午餐盒中，選擇兩個放入甜食。利用偶然性，在重複性高的經驗中加入一點隨機的元素。例如，每週例會時，不要總是討論同樣的話題——試著在紙條上寫下不同的討論主題，裝入一個大碗中，再從中隨機抽出主題來討論。總而言之，在機械化且講求技能的工作中結合偶然性，會是一個好點子——因為偶然性並不會自己出現。

時間壓力

迫切性、使用倒數、計時器

時間是人類經驗中非常重要的一環：它是我們藉以理解週遭事物改變的單位。但時間有時也是具有彈性的。我們並非總能感覺到時間，而事實上，如同我們所見，某些活動會令人感到度日如年或一日三秋。使用時鐘的方式也可能使我們覺得所從事的活動較實際長或短、強度較實際高或低。

在遊戲中，時間可被當成反饋的來源或形式，但通常它是遊

戲中阻力的一種形式──時間被用來決定遊戲何時開始進行、整體或部分遊戲進行的長度。時間會對我們面對遊戲的態度產生巨大的影響。如果遊戲的時間沒有限制，我們會感到放鬆，得以盡情瀏覽遊戲內容；如果時間正在倒數，我們會一股腦地投入其中，採取躁進的動作。有些遊戲的計時方式是，即使玩家未登入，時間也在不斷流逝，這會造成一種使人想要盡快回到遊戲並且照看遊戲進行的迫切感。

缺乏時間壓力可讓遊戲的節奏顯得較為輕鬆，玩家得以自行衡量進行的速度。這可能使玩家感到自在，充分地享受遊戲，但也可能因此造成漫無目標的感覺。

案例：鍍金網開放限時搶購

展示品出清拍賣是流行精品品牌行之有年的傳統，但大部分人不得其門而入，因為這類活動多半只邀請特定人士，而且只在時尚首都如紐約、巴黎等地舉行。鍍金網（Gilt Groupe）改變了這樣的概念：他們推出一個網站，把展示品出清拍賣變成一個行為遊戲。要加入他們的網站仍然得透過個別邀請，這充分利用了奢華商品的聲譽和稀有性，不過，這個網站藉由時間的運用，改變了參與者的經驗。

每天晚上美國東岸時間十二點整，商品會上架開始出售，而且通常一小時內便售罄。事實上，在那一個小時當中，會有超過十萬人次點擊這個網站，想要試試運氣，搶

購上一季最熱門的商品。這個網站成功的原因當然不只是這個巧妙的時間壓力的運用，但是它的確製造了一股特別的迫切感，而這經常是銷售活動最需要的東西。

案例：塔吉特百貨給收銀員即時評分

在收銀檯工作最重要的一個技巧，就是讓結帳的隊伍快速前進。在尖峰時段，成群結隊的顧客真的會使結帳速度大幅下降，而購物經驗也就受到負面的影響。幾年前，塔吉特百貨（Target）開始使用一個新系統，試圖讓結帳速度加快。這個系統首先找出各種商品結帳所需要花費的時間，接著評量各收銀檯替每個顧客結帳的表現，評量的結果會以粗體顯示於收銀檯的螢幕上：G字代表綠燈，也就是可接受的速度；R字代表紅燈，表示結帳速度欠佳。這個系統同時追蹤每個收銀檯結帳的平均速度，並且計算其達到平均速度的比例（綠燈數減去平均數，再除以總銷售數）。公司設定的目標比例為百分之九十，若低於標準，員工可能就有麻煩了；但如果高於標準，就有加薪或升職的機會。顯然在塔吉特百貨，快速備戰真的很重要。

更多案例

◎達美樂披薩將外送變成出名的遊戲：他們保證披薩會在三十分鐘以內送達，否則

◎許多高階的西洋棋玩家會使用棋鐘，設定有限的時間來思考如何移動棋子，替這個遊戲加上了迫切性的元素。

◎運動是對時間使用得最為專業的活動，一切都在時間的限制之下進行：從遊戲的總長度到籃球比賽中保持快速節奏的二十四秒鐘規定等等。

◎風靡各地的電視劇《24小時反恐任務》引領風騷，每集的劇情實時進行，連廣告時間都算在內，展現出時間的運用能造成創新的影響。

免費。

為什麼時間壓力有用？

拖延成性的人都知道，時間壓力是最容易使人產生迫切感的方法。研究顯示，調節尋求行為的神經傳導素同時負責調節時間感。歡樂的時光總是稍縱即逝，而其中的樂趣正在於這樣的流動。當我們的心思專注於某事時，我們對時間的知覺會依狀況不同而加速或減緩。當遊戲系統對時間設定限制，由於時間感與尋求行為有關，我們可能因此較容易進入專注狀態。雖然這個科學研究尚未得到明確的結果，我們已經多少知道，時間會立即且廣泛地影響我們的行為和知覺。

在遊戲設計中使用時間壓力

任何需要迫切感的時機，就是加入時間壓力的最佳時機；反之，當時間本來就受到限制時，減少時間壓力可以帶來一點偷空探索的意味。考量標示時間的方法：使用時鐘、倒數計時器、標示出平均時間（就像塔吉特百貨的做法），或是綜合以上各種方法。考量玩家在時限內被要求完成怎樣的任務，進而計畫如何將這樣的要求視覺化。當時限較長時，例如一天八小時的工作時間，可考慮將時間分段，在不同時段內讓不同的活動都能產生參與投入的高峰。

稀有性

限量的、值得蒐藏的、罕見的

稀有性就是供給的缺乏，這對任何學過現代經濟學的人來說是耳熟能詳的概念。當某項被需求的資源只有少量的供給，需求就會上升。同樣的道理可以應用在行為遊戲之中。

任何玩家需要使用而能夠被量化的東西，就能使它變得稀有：或許是武器和彈藥，或許是水或食物的供給，在某些情況下，也可能是裝備的特色和功用。有些資源可能在遊戲一

開始時被設定為無法獲得，必須經過解鎖的動作或勘察和經驗的累積才能獲得。遊戲中的稀有性將迫使玩家謹慎決定，他們要如何使用、保留、追求、蒐集或忽略某些資源。稀有性的缺乏讓玩家感到遊戲太簡單。例如一艘滿載資源的船，配有自動導航系統和完整的風帆等，並不會讓人想全心投入。以心流的概念來看，這幾乎注定了遊戲會很無聊。

案例：會議代幣讓開會時間變珍貴

現在美國商業界的人士都在抱怨公司裡的會議太多了。驢子設計公司的麥克・蒙泰羅（Mike Monteiro）也有同感，但他選擇採取行動來改變這個現象。蒙泰羅設計並製作了會議代幣，每個代幣的有效時間為十五分鐘。開會時，專案領導人要用這種代幣來購買員工的時間。每個專案領導人每週只有固定數量的代幣可以用，一旦用光，就不再發放。此外，每個員工可以拿到一個特別的紅色代幣：紅色梅林（此名稱是向43Folders.com的創造者梅林・曼恩致敬）。只要使用紅色梅林，就可以讓任何會議立刻結束。員工若認定他們的時間正在被浪費，就可以使用這枚紅色梅林。

蒙泰羅並沒有公開他的實驗結果，不過這些代幣在網路上非常受歡迎，甚至後來可以在驢子飼料廠（驢子設計公司的商店）買到成套的代幣。這些代幣乍看像是某種貨

幣，但重要的是，它們無法被賺取：每個人每週只會得到有限數量的代幣。這確保了會議代幣的稀有性，也使它們成為可供管理的資源。

更多案例

◎有些知名的烘培店是以賣完為止著稱，而且一旦商品賣完就立即打烊。顧客們會因此一天比一天提早來排隊。

◎聲譽卓著的大學，例如史丹福大學，只收數量非常有限的新生，這造成高中高年級的優等生之間近乎瘋狂的競爭。

◎口袋怪獸（Pokemon）和類似的蒐集系列商品通常會加入一個訊息——蒐藏一整套——這對消費者來說是個很難抗拒的指令。

◎每個節慶的「必買」玩具總是會銷售一空，而且短少的供貨量往往造成家長們不理性的行為，典型的例子是在eBay和其他二手市場上近乎荒唐的競價。

為什麼稀有性有用？

稀有性常令人聯想到那些有真實價值的事物，例如食物、住所、伴侶，以及各種較不豐富的天然資源。結果就是，當任何事物較為稀少時，我們的第一直覺會認定它的價

值不菲。這也是為什麼我們常常看到有人為了稀有的物品做出不理性的行為。蒐集的行為正是試圖降低稀有性的動作。身為以採獵為生的物種，我們出於本能地了解累積蒐藏的價值。蒐集和運用資源有益於存活，而我們天生就會做這兩件事。行為遊戲藉由迫使我們對有限的資源做出選擇，讓我們的決定產生意義。

在遊戲設計中使用稀有性

運用稀有性有利於在多人玩家的系統中加入一點競爭的元素，同時也能在單人玩家的系統中提升策略性和操控性。想想玩家需要完成怎樣的目標。考量資源可以如何先被隔絕，之後再透過遊戲的進行提升給玩家。把稀有性當作探索的邀請，讓人們認為在其他地方可以找到更多的資源。記得，即使只是讓玩家輪流玩遊戲，也是稀有性的一種表現方式：每個玩家必須好好把握自己在每回合中唯一的機會，盡其所能。任何必需品或有幫助的物品都可以被施加限制，進而變得稀有。接下來，就得決定玩家們是否能取得這些資源，如果可以，又將如何取得。在許多遊戲中，每一關或每回合的最後會出現額外的資源，這使得稀有的物品變成了獎品。

謎題

難解的事物、模式、線索

謎題就是等待解答的問題。某種程度上，它象徵著我們想要重複真實生活中使人困惑的經驗的欲望。打從出生以來，人就被各種困惑所圍繞：怎麼走路？怎麼開門？而最大的謎題之一，就是別人在說些什麼，我又該如何與他們溝通。在種種情境中產生的問題解決能力，幫助我們度過一生。當然，謎題具有多重樣貌：模式、迷宮、文字遊戲、劇情轉折等等。它們的共同點是其中肯定存在的解答、領悟、預料或理解。現實生活中的種種挑戰或許無法可解，但謎題保證有解答，而我們能在解答謎題的機會中獲得樂趣。

沒有謎題會降低我們發現事物結構的機會，進而降低我們參與遊戲的鬥志：既然沒有機會學到新的事物，又何必繼續參與遊戲呢？同時，沒有謎題會降低玩家的參與度。當沒有問題待解決時，人會很容易分心。廣義來說，沒有謎題的系統或經驗只不過是空洞的娛樂，不能算是真的遊戲。

案例：Google巧出謎題，懸賞人才

二〇〇四年，穿過矽谷的一〇一號高速公路旁出現了一塊奇怪的看板，看板上只用簡單的黑體字寫著：「{第一個由數學常數中連續數字構成的十位數質數}.com。」許多通勤經過的人看到這塊看板，對上面寫的訊息毫無頭緒。這是誰張貼的看板？它的用意是什麼？聰明的人解出了這道謎題之後，就能連上7427466391.com這個網站，而網站上有另一個等式進一步測試他們的能力。若能順利解答，網站的訪客會被連結到Google實驗室的一個網頁，上面寫著：「我們在創立Google的過程中學到一件事：讓答案自己來找你，是找到答案最簡單的方法。我們在找世界上最好的工程師，而我們找到你了。」

Google捨棄了透過人資中心徵才的方式，冒險一試，設計出一個徵才遊戲，然後任由其發展。這個遊戲除了為Google帶來巨大的廣告效果、向Google的未來員工展示它的高標準，還替這個搜尋引擎的巨擘找到了成群的高品質人才。

更多案例

◎ 無力破俱樂部（Oulipo）是在一九六〇年由一群作家和數學家組成的社群，他們試圖在特殊的限制之下從事寫作，例如不使用特定字母寫作的漏字文。

◎ 新書烤箱（BookOven.com）讓它的用戶在網站上校閱新書，但每次只有隨機抽出

的一行，把書本中的每一行變成一個待解的謎題。

◎挖寶人（Scavenger）是一個運用行動定位的大規模謎題，玩家一邊搜尋被隱藏的物件，一邊把找到的物件埋藏起來，讓其他玩家來搜尋。

◎神祕小說是最受歡迎的文類之一，本質上它就是一個大謎題，閱讀過程中提供的各種暗示和線索，就是解答謎題的方法。

為什麼謎題有用？

謎題牽涉到的認知歷程，我們之前就討論過了。解答一個困難的謎題、拆解一組密碼，或是找到一顆復活節彩蛋，所產生的愉悅感會使大腦中的反應中樞亮起。由於謎題肯定有解答，我們會自然對它產生較強的參與感，因為我們不需擔心解謎的動作最後會徒勞無功。既然有答案，我們只要找到它就行了。

在遊戲設計中使用謎題

行為遊戲中大多數的活動和技能其實都有謎題的成分在內。舉例來說，學習做一件洋裝就是一種謎題：如何打樣、如何剪裁、如何把一片片的布料拼湊起來，都是解題

的過程。在設計行為遊戲時，可以從改善遊戲中既有的謎題元素開始。如何使謎題更清楚、更吸引人參與、更好玩？除此之外，也可以把謎題當作一種在遊戲中加入不同新體驗的方法。只提供有限的資訊也是一種謎題：當玩家沒有做決定或採取行動所需的完整資訊時，就必須自己找出缺漏的部分。謎題可以用來測試挑戰與技能之間的動力關係。

然而，在缺乏必要的技能或工具的情況下試圖解決一個謎題，有可能令玩家快速失去動力。因此，玩家的能力必須跟得上挑戰的難度，才能創造出最適當的張力。

新奇性

── 驚喜、變化、好奇心

新奇性，也就是新事物的存在，是人的大腦非常渴望的東西。依玩家的態度以及事物本身的屬性不同，新奇性作為一種阻力，可能會產生正面或負面的作用。大體而言，人們喜歡遵循例行程序，固守做事方法和思考方式，因為我們都是「認知上的小氣鬼」，而且花費額外的精力試圖去搞懂不必要的改變，其實對我們不利。不過，如果是為了達成目標而必須理解的改變，認知的動力學可以發生逆轉。在這種情況下，新奇性會變得引人入勝。人的身體其實對改變有正面

的反應：間歇訓練法證明我們對有變化的運動方式反應比對重複性的運動來得好。新奇性的呈現方式很多，包括改換場景、模式、流程、活動內容，以及可取得的資源等。缺乏新奇性會導致厭煩的感覺。改變本身代表著一組新的挑戰和新的模式，這會導致心流以及目的感。雖然我們並非隨時隨地準備好面對改變，但我們在因應變化的過程中往往能引出自己的最佳狀態。

案例：變換辦公室座位，創造新氣象

在我紐約的辦公室裡，員工們共同分享一個開放空間，這不但能節省空間，也能促進同事之間的合作。房間裡有幾個「小島」，各由八張桌子組成，各組有不同的功能和任務，唯一無關的是員工的資歷——我們比較有興趣的是怎樣的技能可以在鄰近的座位之間分享。的確，混合且開放式的座位分配效果很好，但我們做的不只這樣。我們認為，在辦公室中運用簡單的新奇性，能讓整個工作環境活潑起來。所以每三或四個月，特別是在有新的一組員工加入我們時，我們就會重新分配座位，迫使辦公室裡的氣氛和秩序進行重組。重組後的頭幾天，新的座位分配會令人感到有些困惑，人們得重新適應新的秩序，但是不到一週的時間，員工之間往往就會產生新的連結。辦公室就像自助餐廳，充滿了各種獨特的特質和能力，只是運用一點點新奇性，我們就讓每個人都嘗到其

中的美味。

更多案例

◎臉書或推特這類網站有一種其他媒體所缺乏的祕密武器：它們的內容會不斷更新，而且更新的主角是我們在乎的朋友。這創造出無可匹敵的、源源不絕的新奇性——而且還十分個人化。

◎蘋果公司總是主動出擊，運用新奇性來促進科技產品的銷售、宣布新產品的發行或舊產品的升級。該公司依照固定的時程提供新的消息，使消費者心中產生強烈的期盼。

◎喬氏超市（Trader Joe's）總是不斷變換商品內容，有獨家販售，也有低價庫存出清。這使得日常購物變成了尋寶遊戲，同時也使它每平方英尺的銷售量成長是同業的兩倍。

◎零售商店會經常性地改變櫥窗設計，藉此讓客人感受到全新的購物經驗。

為什麼新奇性有用？

對於和我們現有思考模式相衝突的事物，我們通常會感到訝異和困惑。這樣的感覺

代表著一個契機，讓我們得以學習新的或是有益於環境的事物。因此，大腦會在遇到新奇事物時優先處理，並且給予特別重視。近年研究顯示，我們對電子郵件和網路的成癮行為，來自於其持續反應，也就不足為奇。因此，常態性的變化會使我們養成習慣性的反供給我們新的資訊和內容，使我們的大腦屢屢錯認其為重要的資訊，但其中有些也許並不那麼重要。這些數位內容觸發了我們的尋求本能。

在遊戲設計中使用新奇性

要在行為遊戲中使用新奇性，必須評估你想發展的日常生活經驗：其中哪個部分已經過時？哪個部分顯得死氣沉沉而有待改善？謹慎地使用新奇性，逐步挑戰玩家的認知，給他們新的選項、工具和資源，讓他們時時有新的體驗。別忘了現在的數位文化已經把我們對改變的胃口養得很大。要創造真正引人入勝的經驗，你必須想方設法吸引玩家的注意，使用整個網路所能提供的內容。也許可以考慮讓玩家藉由與系統的互動，自行決定系統變化的速度。也許可以讓玩家決定他們何時需要更多新的刺激。最後，記得玩家有可能不適應過量的變化，因此必須找到一個平衡點。不斷試驗，找出最適合玩家程度的變化。

關卡

階段、領域、範疇

關卡指的是遊戲結構中高低分明且界線明確的領域，定義出不同的能力和資格，因為要進出新的關卡必須要由前一關卡「畢業」或取得某些認證。當玩家在系統中升級，就得以享受新一組的挑戰、技能，以及能夠探索的區域。一個十二年級的學生能夠接觸十二年級的課程、活動和待遇，但年紀未到的學生就還不行。從行為遊戲的觀點來看，我們把關卡視為分立的挑戰，是設計來促使玩家由較低層級的技能移向較高的層級。關卡讓遊戲的經驗容易管理，並且使玩家成長的機會分別獨立，玩家得以一次處理一個挑戰。如果一個剛畢業的學生馬上就被指派扛起一個總裁所負的責任，他八成會感到十分焦慮，覺得自己能力不足，這的確是我們在許多新人身上看到的現象。藉由將獲取技能的過程分成數個關卡，一件工作的系統變得更容易掌控。

缺乏關卡會使技能的獲取變成一個混亂的過程，並且會使玩家對於自己努力的方向感到困惑。即使只是活動中的一

個暫停（關卡之間的分隔），也能讓玩家有機會內化剛剛學到的東西。

案例：出海航行，一步一步來

最近我發現自己喜歡航海，這讓我有點驚訝，因為我從小到大沒看過海。很自然地，我對航海的第一直覺是想前往熱帶航行，但我完全不知道如何航海。於是，我報名參加一個在紐約為期數天的航海課程，那是專為初學者設計的。不久之後，我開始了解到，航海其實可分成幾個階段，而這些階段的存在是必要的。

航海是一種包含不同困難度及複雜度的活動，從最簡單的在平靜湖面上之字航行，乃至於在大西洋中央的巨浪及惡劣天氣中找尋方向，任何如此陡直的學習曲線必定需要被分成較容易掌握的幾個區塊。以下列出航海者需要修習的幾項課程（每一項課程都包含數十種技能）：大型帆船入門、航行入門、空船航行、地文導航、近海航程作為、天文導航、越洋航海等。這還不包括各層級的船員或教師認證課程，而這些全都要以你實際航海的時數為基礎。有了初級大型帆船駕駛認證，我正一步步朝著合格船員前進，課程中劃分出的階段讓這個目標顯得更有可能達成。

更多案例

◎滑雪場將滑雪者分為初級、中級和高級，並針對不同等級的人分配不同區域的滑道：綠圈區、藍廣場和黑鑽區。

◎常常搭乘噴射機出遊的富豪，會把到不同城市旅遊當作遊戲的關卡，在都普樂旅遊網（Dopplr.com）上記錄並與人比較去過多少城市、對城市中的熱門景點有多熟等等。

◎許多武術運動會制訂不同的道帶級別（例如褐色、紅色、黑色等），每個級別有應學會的技能和應通過的挑戰，從擊破木板到使用武器等等。

◎許多受歡迎的運動都有複雜的分級，各級並有高中、大學和職業級等不同組別的區分。

為什麼關卡有用？

關卡的作用是將我們的注意力集中在一個限定的探索區域內。要越過某個區域或闖過一個關卡，需要特定的知識和技能。在下一個關卡中等待著我們的新事物，以及闖過目前這一關可能得到的獎勵，足以激起我們參與遊戲的欲望。能夠使用既有的技能，加上有機會發展新的技能，這樣的感覺是有感染力的。關卡同時也是一種設定，提供一個

清楚的發展架構。玩家不用擔心別的，只要專心通過目前的這一關即可。

在遊戲設計中使用關卡

要有效使用關卡，就應該考慮在行為遊戲的過程中要發展哪些技能：玩家在最高層級的關卡需要做些什麼？接著考慮可以如何將挑戰分級，讓玩家在各層級的挑戰中磨鍊這些技能。如果具備有意義且分級清楚的挑戰，再加上通往各級的通路受到控制，就可以構成一個不錯的關卡系統。例如在高爾夫課程中，初學者僅用七號鐵桿和推桿開始練習並不奇怪。一旦球員把這些基礎玩得順手了，就可以在球袋中加入其他球桿，並且嘗試選擇及使用不同球桿揮擊的困難和挑戰。然而，必須注意的是，有些經驗需要有較多的選擇才會顯得有趣（就像以單色繪畫不是非常刺激），所以記得讓第一關至少在開始的部分有趣一點。

社群壓力

同儕壓力、責任感、從眾性

社群壓力是我們身旁的人加諸我們身上的一種影響。

想要歸屬於某個群體的欲望，是人類最強的情感之一，因此我們特別能知別人對我們的期望。歸屬於一個群體，代表這群體中的成員必須符合某些標準和規範，而標準可能隨著這個群體的需求或外在世界的變化而改變。規範的形式有很多種，而我們往往也會高度關注整個群體的行動以及行為模式。大多數人所做的事勢必是正確的──這個概念通常被稱為「社會認可」。舉例來說，一家已被預約一空的餐廳，人們很自然會認為它的食物必定很美味。

缺乏社群壓力會導致責任感和歸屬感的匱乏。不過，一樣米養百樣人，任何輕微的社會規範都可能引發不同的行為，不管它是不是遊戲的一部分。

案例：TED大會號召菁英共聚一堂

每年來自全球各地數千位極具能力和影響力的人齊聚在加州，在為期一週的會議中發表各種啟發人心且值得傳播的想法。這個活動是TED大會，它能夠讓那些向來極難邀請和極端忙碌的人把電腦關機，把時程清空，用放鬆的五天和他們的同儕對話。每個人都全神貫注；每個人都表現出尊重的態度；每個人都以謙虛並願意付出讚嘆的心態過這一週。究竟為什麼這些世界級的總裁、作家、教授和名流會表現得如此規矩？因為每個人都這樣。這個會議已經舉辦了數十年，多年前建立的行事方法已成為社群規範。不管與會者平日的舉止有多麼瘋狂或自我中心，參加這個會議時他們不帶上任何「行李」，只採用這個群體認同的身分。

更多案例

◎ 各式各樣的私人俱樂部，從高爾夫到編織，充斥在我們的文化之中，它們的會員定義並且強力執行會員應有的固定標準。

◎ 在馬修・沙甘尼克（Matthew Salganik）的一個人造音樂市場的實驗中，光是顯示某首歌受歡迎的程度就會影響它被下載的次數以及被聽眾評價的結果。

◎ 《黑幫戰爭》一類的社群遊戲之所以成功，主要是因為它們讓我們的責任感和強

烈的遊戲欲望縈繞心頭。要在這類遊戲中成功，必須要對身旁的人施加一起玩的壓力。

◎「運動社區」集合社群中的人，彼此支持，為達到健身的目標一起努力。

為什麼社群壓力有用？

在群體中有其他人為我們的健康和安全努力，個人將更有機會存活。我們的大腦已演化成能幫助我們了解他人並和他人互動。只要去問一個國中一年級學生，為什麼「被他人接受」是一件重要的事，就能了解這個需求有多基本。與他人一起遊戲，能觸動人類數千年來在社會動力學中發展出的自我意識。大體而言，我們非常關注別人在做些什麼，以及他們如何看待我們。這被稱為「霍桑效應」（Hawthorne effect）：人們會依據旁人的期望或規範來調整自己的行為。舉例來說，遊戲密報網（GameSpy）的報告指出，在遊戲中有愈多朋友的玩家，愈不可能有作弊行為。

在遊戲設計中使用社群壓力

社群壓力可以被用來推動某些行為規範、鼓勵成就，或是製造想要成功的能量。想想各種可以製造社群壓力的方法：從小組反饋到公開活動。任何能讓玩家感到自己歸屬於某個團體或是想要歸屬於某個團體的欲望，都會有效。要確保有清楚的社群認同，也就是有個無形的東西在維繫這個社群。

團隊合作

協力、合作、共同創作

團隊合作指的是一個以上的玩家為了共同目標而彼此合作的行為。雖然這通常被認為是一種正面而且有助益的互動方式，但也可能是一種阻力，因為他人的存在可以代表超出我們自己能控制的力量。合作的好處有很多，但在合作發生之前，團隊的成員必須先學習如何一起共事，而這個過程有可能令人感到沮喪並且深具挑戰性，就像兩人三腳比賽。但團隊合作能產出很好的結果。在運動比賽中，團隊內部的摩擦是稀鬆平常的事，而這種現象也同樣會發生在商場上和線

上社群平台上。一起共事時，我們得接收其他玩家投入的訊息、行動和需求，而這會影響我們對遊戲的態度；反過來說，我們投入的訊息、行動和需求也會影響別人。合作的過程通常是反覆並且結構凌亂的，會促使思考方向不斷重組，而且意見的反饋不會完全一致，進而讓我們達到新的高度。近年來，合作式的問題解決已能在線上進行，讓數以百計或千計的成員可以一起共事，使得群眾智慧的概念應運而生。

缺乏團隊合作會導致孤立，以及長期來說較為緩慢的學習曲線。沒有同伴幫助或指引我們成長，我們就必須獨自依賴系統以形塑想法和行動。

案例：演講協會激勵學員互相支持

公眾演說並不容易，而且大多數人對於頻繁的上台以練習台風感到卻步。以此為出發點，演講協會（Toastmasters）將公眾演說轉變成一個行為遊戲，將觀眾加到團隊裡。

每次會議都是一場做中學的研討會，參加者對彼此演說，並針對彼此的表現做出反饋。重要的是，演講協會的會議中沒有指導員，只有同伴。每個人都要負起學習和推動最佳做法的責任，因為每個人的進步都依賴其他每個人的幫助。

更多案例

◎IDEO設計公司推出一個新的合作式解決問題平台，叫做「打開百寶囊」，其上所有的用戶可以接受各種世界上最困難的考驗。

◎「心靈奧德賽」是一個教育計畫，鼓勵學生嘗試解決複雜的問題：例如「以捕鼠器為唯一動力來源，試著設計、製作並使一部機動車運作」。

◎一些使用樂高積木的熱門團隊合作練習活動，展示了團隊溝通的挑戰：在其中一個版本中，管理者必須指揮建築者，在建築者眼不能見的狀態下完成積木的建置。

◎古怪網（Quirky.com）把產品開發變成一個合作遊戲，協助開發和生產產品的人，可以獲得現金回饋。

為什麼團隊合作有用？

當人們有了共同的目標，就能分享成功。但是當我們必須倚賴他人的表現時，緊張感也出現了。我們必須先建立信任感和流暢的溝通，才有可能在團體合作中獲益。有機會能解釋自己的觀點（並且了解他人的），讓我們感到能力增加。一旦承諾投入一個計畫，知道他人信任我們，能使我們產生強烈的迫切感和責任感。

在遊戲設計中使用團隊合作

在行為遊戲中使用團隊合作，首先需要有多位玩家來試圖完成同一個目標，其次要把合作設定為成功的必要條件。記得，團隊合作並非只有相互支持，同時也會帶來彼此的衝突。考量如何迫使玩家面對他們溝通過程中的分歧，使他們進一步找出新的方式，以完成個人和團隊的目標。

貨幣　經濟學、市場、交易

貨幣是一種交易的媒介，是一種標準化的價值形式，讓玩家得以互相交換物品、服務、權利，甚至是遊戲本身。貨幣的概念我們已經耳熟能詳，因為現實世界的經濟就是圍繞著貨幣構築而成。我們都知道貨幣代表價值，但貨幣的價值並非一成不變，在不同環境之下，它的價值有可能增加或減少。無論我們是處在真實或虛擬的世界，基本的貨幣經濟原則都通用。任何能用以交換有價值物品的東西，都會被人蒐集並妥善管理。

如果缺乏共通的貨幣，商業的運作會變得相當困難。假如遊戲中沒有清楚的機制讓人了解如何掙取、購買或交易重要資源，許多玩家會對系統產生質疑，並因此徹底地脫離遊戲。

案例：電動遊樂場提供人氣獎品

貨幣的使用在行為遊戲中最有力的一個例子，可追溯至廿世紀初。當時保齡球運動啟發了一種電動遊戲稱為《滑雪球》，它後來成為樂趣的同義詞。《滑雪球》是一種有獎遊戲機，其貨幣是以紅色票券的形式發行。玩家表現得愈好，就能得到愈多票券，之後玩家可以使用這些票券在遊樂場兌換獎品。這樣的系統以經濟學角度來說相當成功，因為玩家在遊戲中投入真正的金錢，也就是把錢換成紅色票券（對遊樂場來說非常好的匯率），如此使這價值的等式抽象化了。就在這轉換之間，一個原本在玩具店裡賣五十美分的中國手指銬，成了投入十美元在遊戲中之後獲得的獎品。而且，由於我們會傾向替自己的行為辯解，所以在遊樂場中獲得的獎品，往往被認為特別有價值。

案例：歐買尬ＰＯＰ點數給不完

歐買尬ＰＯＰ（OMGPOP.com）是一個社交遊戲網站，來自世界各地的人聚集在一起玩遊戲。創辦人查爾斯・福曼（Charles Forman）和網站的管理團隊知道，要鼓勵用戶逗留並且持續參與同一個網站並不容易，因此他們在網站上加了一個行為遊戲。在這個網站上，用戶的每個動作幾乎都能獲得歐買尬ＰＯＰ的獎勵點數，從每天登入（這個網站很聰明地替連續登入增加獎勵點數）到與他人一起參與或贏得遊戲。這個簡單的機制讓用戶很清楚系統重視的動作有哪些，並且對於某些下意識的上網動作給予特殊的獎勵。歐買尬ＰＯＰ並不只是給點數，還讓點數成為一種貨幣，用戶可以把點數用在解除某些體驗的封鎖，或是在網站虛擬商店中購買商品。

更多案例

◎紅利點數的始祖──飛行常客獎勵里程──影響力大到改變了整個航空業。

◎遊戲開發公司「認真玩」（Seriosity）開發了一種特別的微軟Outlook附加元件，稱為「為你留心」，使用者能把「認真幣」的貨幣附加在寄出的信件中，用以標記該信件的重要程度，並減少收件匣的擁擠程度。

◎麥當勞知名的「地產大亨」抽獎，用餐附贈遊戲的小零件⋯有些是立即可用的貨

幣，可以兌換免費的食物，有些則是拼圖的其中一個組件。

◎許多賭場為了方便及安全的理由而使用籌碼，但透過兌換籌碼也使得真實的金錢抽象化，而達到使賭客增加消費的目的。

爲什麼貨幣有用？

貨幣有用是因為它具有必要性。在交易日趨熱絡的文化中，有些人養牛而有些人種稻，交換的機制就成為必要的條件。某個人可能不需要他人提供的商品，但每個人的商品都需要有個市場價格以進行公平買賣。貨幣的使用簡化了我們對擁有及體驗各種商品的需求：每個商品都可以用錢買到。

在遊戲設計中使用貨幣

當玩家有想要進入的關卡或使用的資源時，貨幣就能派上用場。要使用貨幣，得先決定它是以有形或虛擬的方式出現、它的匯率以及使用的方式。就像其他的增強效果一樣，貨幣可以產生正面作用，也可以產生負面作用：玩家可以用貨幣購買他們喜歡的東西，也可以付錢避免他們不喜歡的東西。留意，公告貨幣的匯率可能對你不利，因為當

信用卡明確寫出紅利積點可兌換的現金時，這些積點便失去了部分的光環。人的理性面總是能計算紅利積點的真實價值，但我們心中的玩家只顧著玩，不想摧毀對這種貨幣的幻想。使用貨幣最重要的是，要確定它是用於追求一個更大的目標，而不只是用來創造另一個經濟體。

重新開始

再生、重複、鼓舞

重新開始是一個補給的過程，它適用於不會枯竭而具有韌性的事物。遊戲最奇妙而強大的一個特點，就是可以重新開始。玩家可以嘗試、失敗，然後再試一次；可以死去之後重生；可以冒險投入全部，而仍然享受其中的樂趣。

遊戲中有各種使我們能再生和更新的設計：有些是可以找到的資源，被稱為「補血元素」，能夠補充血量、生命力、魔力值，或任何用以衡量角色生命力量的單位。行為遊戲有時會有自動補給的設計，只要玩家存活達一定的時間，就能變得更強壯。此外還有數不清的提供各種賺取額外生命或勝利機會的方法。重新開始給了我們失敗的機會；雖然這種機會

的數量通常有限，例如一場遊戲中角色只有三條命，但這樣的機會已經能讓我們盡情伸展。

缺乏重新開始的機會可能會使遊戲顯得太過嚴肅，甚至太過真實。大多數不允許失敗的情況都會導致嚴重的後果，像是在學校裡失敗了會被退學、在工作中失敗了會被解雇。沒有重來的機會是令人遺憾的，因為在許多情況下，重來的機會正是學習複雜技能的方式。

案例：上班時，沖澡當充電

英國有一項奇特的研究，以為期八週的時間評估生產力，內容是讓幾家公司的員工在中午休息時間沖個澡，並觀察這個行為對整體生產力的影響。結果非常驚人：平均生產力上升了四二％，而員工的創造力也有顯著的提升。這樣的結果對許多產業來說都具有意義，因為研究的對象包含餐廳、建築公司、內衣製造商和廣告公司，而所有參與的公司都從這個沖澡的行為中受益。一個可能的解釋是，沖澡提供了休息後重新開始的機會，就像補血元素！參與者在討論沖澡經驗時，提到了「讓我重新振作」和「充電」一類的字眼。確切的跡象顯示，實驗中的沖澡不僅代表休息，也是一種能量的補充和更新。

更多案例

◎在玩《地產大亨》時，玩家每次經過Go時可以得到二百元；在玩《戰國風雲》時，每回合玩家都可以得到幾個新的士兵；而在拼字棋（Scrabble）中，每次使用字板後都會得到新的字板。

◎重新開始的概念以非常有趣而且具體的方式表現在「哥本哈根輪組」中：這種創新的腳踏車是由麻省理工學院的學生發明的，該裝置將煞車時產生的能量重新利用，作為前進的動力。

◎美國各州都有不同的交通罰則積點系統，基本上都是對愈嚴重的違規給出愈多點數，同時搭配一個重計點數的措施：只要駕駛時不再違規，這些點數會逐步由執照中扣除。

◎從美國司法系統的「三振出局」政策，到嘉年華遊戲以及運動競賽，可以觀察到人們總是非常重視自己有幾次機會，以及有什麼方式可以獲得更多的機會。

爲什麼重新開始有用？

重新開始是生命的基本原理：療癒、睡眠，以及季節的變換，都是建立在生命可

以更新重來的概念上。遊戲中重新開始的概念中很有意思，是因為額外的生命或遊戲機會，都是用來延長遊戲。這就是為什麼它們並非真正的獎勵，而是一種資源，讓我們得以繼續玩遊戲。不過，我們仍然會努力爭取重來的機會。可惜的是，在現實世界中，我們很少看到這樣的行為。沒有人會去爭取額外工作，因為大概沒有人想待在辦公室裡。

在遊戲設計中使用重新開始

考慮系統所需的資源；想想玩家可以如何失敗，或是如何走到窮途末路。接著設計一個讓玩家得以重新開始的方式。記住，不需要有無限重新開始的機會。即使只有第二次機會，也會有所幫助。一個平衡的系統，是重新開始時玩家能感受到鼓勵，但不會因此得到不正當的好處。

強制決定

選擇、偏好、判斷

強制決定是指要繼續玩遊戲就必須做出的選擇。遊戲很擅長製造這樣的情境。現實生活中，我們常常搞不清楚自己有什麼樣的選擇；但是在遊戲中，選擇和選項會不斷地出現：也許需要選擇一條路徑或路線，也許得決定是否要停留並加入戰役、還是逃跑而改日再戰。在這些情況下，我們可以快速確認有哪些可用的選項，仔細考量之後再做決定。

如果我們不做決定，動作就會停滯，或者更慘的，我們會輸掉遊戲。同樣地，在許多桌上遊戲和社會遊戲中，輪流的概念其實正是一種強制決定的機制。輪到你時，你就必須做點什麼。

缺乏決定和選擇會使玩家感到力不從心。如果他們不能做出選擇，這個活動可能根本無法成為一個遊戲。書籍和電影在這一點上與遊戲有很大的不同：在看電影時，你所做的任何決定都不會改變電影的結局。唯一的例外是扣人心弦的開放結局，此時故事將在觀眾的想像中結束。

案例：測距儀訓練保全抓壞人

關於決定的力量，我最喜歡的一個例子是由布萊恩・李夫茲（Byron Reeves）和J・萊登・里德（J. Leighton Read）所設計的行為遊戲，他們是《不懂魔獸世界，你怎麼當主管？》的作者。他們建議在中央車站之類的公共場所裝設一種監視遊戲，稱作「測距儀」。一般來說，保全公司通常會花數小時盯著多攝像頭螢幕，被動地尋找可疑之處。在李夫茲和里德設計的遊戲中，擴增了實境程式在中央車站監視器的影像裡，把一些「好人」和「壞人」參雜在真正的乘客之中。這些虛擬的人物躲在人群中，挑戰保全人員，看看他們能不能在以分鐘計算的遊戲中，找出不法行為的跡象。由於這些虛擬的壞人會定時出現，保全人員若讓他們在未被發現的狀況下通過終點，就會受到處罰。

保全人員相當主動地參與，積極做出決定：螢幕上的人是朋友還是敵人？這聽起來像科幻小說，但其實離我們並不遙遠。

案例：《幸運》雜誌增加讀者參與感

《幸運》雜誌是一本深受歡迎的女性流行雜誌，特別注重購物資訊。在靠近雜誌封面的內頁，有一整頁的貼紙，上面寫著「就是這個！」和「還在考慮？」讀者知道這

些貼紙可以做什麼用：在翻閱雜誌時，可以用貼紙標出想要的和考慮看看的商品。讀者不知道的是，這些貼紙發揮了強制決定的功能，讓讀者在閱讀雜誌的過程中一邊加註重點。閱讀其他雜誌只是在被動地接受資訊，但閱讀《幸運》雜誌讓讀者更有參與感。

更多案例

◎美國大學聯盟錦標賽（極度流行的部分原因是數以千萬計的球迷在比賽中加入了自己的意見：每個人都會對將要開始的比賽做出各種預測。

◎今日已成經典的「觀眾選角扮演」叢書（Choose Your Own Adventure），躋身有史以來最吸引人的少年小說，為大眾的書架帶來了嶄新的互動經驗。

◎YouTube 網站上有一系列視頻，題為「如何把妹」，讓觀眾有機會參與決定視頻內容該如何發展，並且依照觀眾的決定發展劇情。

◎畫面截取網（CommandShift3.COM）迫使你不斷在兩個網站中選出一個較漂亮的，藉以建立一個關於人們喜好和審美排名的資料庫。

為什麼強制決定有用？

強制決定有兩個優點，可以配合人的心理需求和傾向：第一，擁有選擇可以增加操

控感和自主性，提高自我意識。做出決定的人就擁有力量，即使選擇本身是被強加的。

第二，研究指出，如果能提供人們機會，在兩種正面方案之間作選擇，回應率就會提高。意思是說，與其問孩子們晚餐時要不要吃水果，不如問他們要吃蘋果還是橘子，因為後者得到的積極回應比較高。

在遊戲設計中使用強制決定

每個遊戲都有需要作決定和選擇的時刻，問題是何時強制決定才能使行為遊戲變得更好玩。首先，大致列出技能週期內需要的重大決定，接著考慮如何以及何時應該做出這些決定。關鍵的決定是否被延遲或避免了？是否有新的選擇或權衡可以提供給玩家？

試試看，以強制決定使遊戲加速，並留意這種做法如何影響遊戲經驗中的互動，這樣之後就能改進。

數據　資訊、遊戲結果、指標

數據是看得到的資訊。無論是未經處理的原始數據，還是豐富的視覺化圖表，數據揭示了世界背後隱藏的數學。在任何系統中，與我們的行動相關的資訊，幫助我們做出決定並調整我們的行為。

缺乏數據可能會導致玩家對系統中事物狀態感到困惑，而且可能會影響一個人玩遊戲的方式。擁有的數據愈少，我們就愈感不安；當我們對自己成功的能力感到質疑時，操控感就會出問題。

案例：Wii Fit健身有數據可循

當Wii Fit上市發售的消息公布之後，許多人對它抱持著懷疑的態度，覺得光是一個戴上光環的浴室體重計，不可能成為流行的遊戲機。但現在，它已是公認史上第三暢銷的家用遊戲機。對某些人來說這或許令人驚訝，但從行為遊戲的角度來看，暢銷是很正常的。運動健身通常是一項沒有任何資訊的活動，就算鍛鍊得死去活來，也得等個十天

半個月才有可能看到一點成效。Wii系統使用名為「Wii平衡板」的數字體重計，將它轉變成一個能用在遊戲中作各種運動的平台。玩家的每個動作都被轉換成數據、排名，以及對運動表現的反饋意見，而且系統能準確地告訴你要如何達到健身的目標。

案例：一邊開車，一邊感受環保效果

過去幾年來，不少汽車製造商在油電混合動力汽車中加入了反饋系統。這類顯示器能提供駕駛人即時的回報，告知他們的駕駛風格如何影響了用油量。福特汽車最近將這項技術再次提升，設計出智慧儀表盤，搭配「綠導航」系統，並和著名的設計公司IDEO及Smart Design合作。這個系統可以透過視覺化的機制提供駕駛人資訊，並秉持四項原則：告知、啟發、參與、自主。系統中的一項視覺化元素，讓「綠駕駛」這個詞有了新的意義：當汽車有效率地運作時，螢幕右側會出現不斷生長的藤蔓和樹葉。根據駕駛人的回報，這樣的設計使他們的駕駛狀況在數週內就達到非常良好的狀態。

更多案例

◎紐約的連鎖餐廳必須在菜單上清楚標示每項餐點確切的熱量。

◎使用雷達在交通號誌上顯示行經車輛的速度，比使用巡邏車更符合成本效益。

◎設計師金真（Jin Kim）巧妙地使用LED燈，嵌入浴室鏡子裡以顯示用水量。

◎《吉他英雄》和《搖滾樂團》遊戲，把原始的表演數據轉換成視覺反饋，讓玩家能即時改善玩法。

為什麼數據有用？

研究人腦在遊戲時的活動，會發現人們天生的學習機制與科學研究的方法非常相近：首先建立假設，接著進行實驗，最後分析結果以建構理論。我們就是透過這樣的方式去理解週遭的事物。一旦缺乏數據和資訊，我們就無法建立新的假設、採取新的行動，或修正我們的技能。每一次的反饋對大腦來說都是一個嶄新且重要的經驗，尤其當我們正在進行的活動是達成目標不可或缺的一部分。

在遊戲設計中使用數據

每當玩家有所動作並等待系統回應時，就應該讓數據派上用場。設計行為遊戲時，數據和視覺化的反饋是很好的開始。先確定你想鼓勵玩家做出哪些動作，再思考怎樣的反饋最有激勵的效果：什麼樣的資訊之前從未運用過？運用這些資訊，並盡可能即時提

供。設法以簡單又直覺的方式提供資訊。但請記得，數據能載舟也可能覆舟，因為它有可能導致玩家操弄系統，或是對玩家透露過多系統的運作機制。考量如何使遊戲釋出關鍵資訊，但不洩漏所有祕密。

進度　步驟、量表、百分比

進度是一種特別形式的反饋，系統透過圖形顯示玩家在某項任務或某條路徑上的進度。任何曾在電腦上安裝軟體的人，對於那種以動畫做成、顯示離安裝完成還有多久時間的條形圖，應該都不陌生。顯示完成百分比的進度條形圖已相當常見，但除此之外，還有各種顯示玩家離目標多遠的指示方式。

Y世代員工常抱怨他們在職場上看不到升遷的機會。投入職場整整一年，每天長時間工作，他們有多接近升遷的機會？五〇％？九〇％？對這些天生的遊戲玩家來說，不知道自己的立足點是最可怕的煉獄。

案例：引薦網提醒用戶追上進度

網路上最有人氣的使用進度案例，是引薦網（LinkedIn）上建立個人檔案的過程。

用戶註冊之後，網頁會顯示他已完成多少百分比的檔案。進度條的使用，以及來自系統的相關訊息，會清楚地讓用戶知道，若要更徹底利用這個網站，就應該完成個人檔案的建置。網路介面清楚列出所有該做的步驟，例如上傳照片、列出過去及現在的工作經歷、列出專長等等。對許多新的用戶來說，進度條的嘲諷已足夠驅使他們完成檔案。據說引薦網因此比其他職業社群網站有更高的檔案完成率。

案例：薄荷網讓人看見理財的成果

個人理財一向是對意志力與組織力的大考驗。薄荷網（Mint.com）在二〇〇七年異軍突起，以一種驚人的簡化手法處理線上個人理財。用戶可以在安全的網路環境下輸入自己的帳戶以及信用卡資訊，系統會自動抓取及記錄用戶的花費和儲蓄，甚至能自動將花費依用戶選擇的預算整理並加以分類。預算中的每個項目都有一個視覺化的進度條，讓用戶確實看到他們的花費與計畫目標的關係。

更多案例

◎作家伍德豪斯（P.G. Wodehouse）曾將手稿中的每一頁都貼在牆上，比較喜歡的就貼得靠近天花板，不太喜歡的就貼得靠近地板。他會不斷改寫位置最低的稿頁，直到每一頁都被貼到天花板上。

◎MiniCooper的買家可以在線上追蹤他們訂購的車子的製造及出貨狀況。

◎汽車和飛機的導航系統會顯示距離目的地的進度，同時標出剩餘的時間和距離。

◎聯邦快遞和優比速等貨運公司會提供詳細的包裹追蹤服務，讓顧客能準確知道包裹現在正在何方。

為什麼掌握進度有用？

進度能有效指出成長及發展的程度。從演化的觀點來看，對掌握進度有所偏執其實是好事，因為這表示我們沒有滿足於既有的成就。然而，在許多情況下，進度很難掌握，而這也時常導致動機的喪失。進度指標讓目標變得明確，讓我們知道自己正在往前進，也因此使我們更具動力。同時，標示出已完成的進度能使人在心生放棄念頭時想要規避損失：「既然我已經做這麼多了，現在停止豈不太可惜？」

在遊戲設計中使用進度

當你有一個遊戲過程或一系列的階段想要玩家去挑戰時，使用進度指標會很有用。

它也是阻止玩家中途退出的理想工具。記得要確保進度指標是以高度視覺化且明顯可見的方式呈現：可能是百分比、剩餘天數或任何的計量單位，只要可以清楚看到進度的終點即可。考慮每隔一段時間就讓玩家知道他們當下的進度。

點數　分數、評價、成績

點數是計算玩家表現的一種單位，也是在遊戲中能獲得的特定數據。點數讓玩家清楚了解什麼是系統所重視的動作，也能讓他們知道不同動作之間相對的重要性。在計點的系統中，每當動作進行或回合結束時，玩家都能得到點數。玩家會從這些點數評判自己和他人的表現。至少從遊戲設計的角度來看，點數不能任意用於交換其他有價值的東西。在大多數的體育競賽中，點數常是用來決定贏家的方式。點數可能是

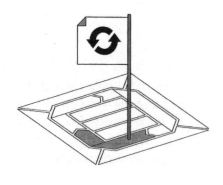

由系統給予，也可能來自別的玩家（常被稱作「評價」）。點數的總和通常叫做分數，它可能會成為傳奇的一部分，例如全壘打總數的世界紀錄。

缺乏點數可能讓獨立動作顯得比較沒有價值，或讓玩家錯過最重要的動作。任何形式的點數通常能放大或啟動其他元素，例如貨幣、關卡和競爭的價值。

案例：把上課當成積點比賽

李·謝爾頓（Lee Sheldon）是印第安那大學的教授，他在幾門課中使用一種「經驗點數」的系統來取代傳統打分數的方式：學生會經由出席課程、參與討論、小組報告和小考等活動獲得點數。如此一來，學生能把整個學期的活動視為逐漸累積而成的經驗，而非一連串左右他們成績的考試。雖然其他教授對此抱持懷疑的態度，謝爾頓認為此舉讓學生的表現比以往更投入也更積極。點數系統使每個動作都變得有意義，因此改變了學生對自我能力的感覺。

案例：齊歐睡眠教練幫你的睡眠打分數

戴夫·狄金森（Dave Dickinson）和他在布朗大學的朋友們想要有更好的睡眠，所

以開發了精巧的鬧鐘和用來測量腦波和睡眠階段（深、淺、快速動眼期等）的輕型頭帶。他們發現，在不同的睡眠階段中醒來，會使人產生非常不同的感受。實驗結果發展出「齊歐睡眠教練」（Zeo Sleep Device）這項產品，能在使用者休息時追蹤他們的睡眠階段，並在最好的時機叫醒他們。最重要的是，這項產品用一個特殊公式來分析所有蒐集到的數據，進而評量睡眠品質，給出一個「齊歐分數」。每個人一生平均會有二十年以上的時間用在睡眠，而齊歐分數第一次讓我們有機會客觀地評量睡眠的品質。齊歐的使用者可以調整生活習慣，好讓他們的齊歐分數增加，而且這增加是沒有上限的。

更多案例

◎家事戰爭網站（ChoreWars.com）讓一家人可以彼此競賽，只要完成家事就可以得到點數。

◎慧儷輕體機（Weight Watchers）設立了一個有名的點數系統，讓使用者能對飲食做出較健康的選擇。

◎保健專家制訂「身體質量指數」（BMI），能比單純的體重數據更聰明地衡量一個人的整體健康。

◎辣不辣（HotorNot.com）邀請網站訪客以一到十的量表為其他訪客的吸引力打分數。

為什麼點數有用？

點數對人的大腦有神奇的作用：我們把點數視為獎勵，因為它代表著一種評價，即使它本身並不值任何東西。點數是一種抽象化的價值，所以在牽涉到點數的場合，我們往往會有不太理性的舉動。在一項研究中，研究者發現人們會試圖贏得其實他們並不喜歡的口味的冰淇淋，只因為比起他們喜歡的口味，這個口味的得分較高。請記住，由於點數通常不能直接轉換成實質的報酬（雖然可以很容易地轉換成貨幣），點數系統之所以成功，是來自點數背後所代表的地位。

在遊戲設計中使用點數

點數在任何需要採取多種動作的遊戲中都是一項利器。在建構一個點數系統時，先決定遊戲中需要哪些動作，接著決定每項動作價值多少點數。考慮給予玩家點數的速度，以及是否需要自動給分系統。既然點數常會導致競爭和爭取點數的行為，你必須謹慎使用點數系統，並經常重新評估它們的適切性。

感官刺激　刺激、肢體動作、接觸

好的遊戲會用上各種感官。人身為受官能主導的生物，許多最令人滿意的經驗都與感官刺激有關：從雲霄飛車的衝刺，到擊出高爾夫球的感覺，這些經驗之所以有趣，都是因為它們帶給我們感官刺激。強烈的感官刺激能觸發大腦中腦內啡的分泌，並因此產生一種令人愉悅的激活狀態。因此，運動感、暈眩感或任何新奇的刺激，都能快速地吸引我們。以行為遊戲的設計觀點來說，挑動感官會造成強烈的效果。在某些情況下，感官刺激可以被模仿或模擬。光是看見與特定感官刺激有關的東西，就能觸發鏡像神經元，使人暫時放下質疑，彷彿實際感受到那個特定的感官刺激一般。這就是為什麼模擬器這麼好玩。

缺乏感官刺激的系統會顯得平淡、只有單一面向，玩家可能仍會被吸引，但他們永遠無法體會到只有較豐富的感官經驗能帶來的高潮迭起。

案例：節能油門提醒駕駛人聰明開車

日產汽車的工程師針對缺乏效率的駕駛習慣，提出了一個全新的解決方案。這個方案超越了視覺化的反饋，使用讓駕駛人更「有感覺」的設計。節能油門系統（Nisan Eco Pedal）會在車輛行進時監控燃料的消耗，並找出最適合的加速度。如果駕駛人試圖猛力加速，油門踏板會產生反向推力（儀表板上的節能燈也會閃動），巧妙地在感官層面上提醒駕駛人：你正在浪費能源。當然，基於安全考量，駕駛人是可以壓過這輕微的推力，但是這個推力所送出的訊息已十分明確。日產汽車的研究指出，這能改善駕駛習慣，達成省油五％至一○％的效果。

案例：泡泡紙年曆讓員工爭相加班

在我的公司裡，員工可以自由上下班，依會議和工作職責的進度安排自己的工作時間。幾年前，我偶然發現一個叫做泡泡紙年曆的產品，於是買了一個到公司。這種大型掛式年曆整個被一大張泡泡紙包覆起來，上面標出一整年的日期，每個日期上都有一個泡泡。毫不意外地，每個人看到這個年曆，都有壓破所有泡泡的衝動。這是一種感官的反應。為了把它變成一個行為遊戲，同時表揚加班的同事，我們在工作守則中加了一

條：每天最後下班的人，可以把當天的泡泡壓破。這有點好笑，但出乎意料的有用。年曆放在辦公室的那一年，大家感受到加班的樂趣，總是搶著領取壓泡泡這項「獎品」。

更多案例

◎3D電影和電動遊戲建立在同樣的前提上：三度空間的影像能為使用經驗加分。

◎人們發現，在超市中播放法語或德語音樂，對酒類銷售的國籍會產生影響，即使那音樂的聲音小到根本聽不見。

◎「樂趣理論」的一個參與者設計了一種特殊的踏腳墊，墊子的表面能與使用者互動。每當有人在踏腳墊上擦鞋，踏腳墊就會發出唱片被刮時的刺耳音效。

◎行動電話透過震動和發出聲音，提醒我們有新的電子郵件、來電或簡訊，我們也已經習慣特別注意這些感官刺激。

為什麼感官刺激有用？

我們喜歡感覺良好，所以我們會努力尋求能讓自己感覺良好的感官刺激。從壓破一個泡泡得到的滿足，到跳傘時體驗的激動，我們的感官與週遭世界互動，會激活大腦，促進腎上腺素以及其他神經傳導素的分泌，讓我們專心投入在當下那一刻。

在遊戲設計中使用感官刺激

當玩家需要被重新激勵，或需要一再專注於任務上時，感官刺激能發揮很好的作用。要在行為遊戲中使用感官刺激，必須考慮週遭環境中有哪種感官刺激會最令人驚奇、最令人滿足或最令人激動。把視覺、聽覺、嗅覺、味覺和觸覺都列入考量。記得，不同的人會用不同方式理解感官刺激，而且也有不同的舒適閾值，所以應該盡可能選擇對多數人有效的感官刺激。

認可　成就、徽章、獎項

認可是指透過承認某些成就，以傳達正面的評價。

不管是藍緞帶、徽章、牌匾，或是粉紅色的玫琳凱凱迪拉克，公眾的認可是很有力量的。當然系統本身也可以給予玩家認可，但是分享成就會更有意義。人有與人分享勝利，並獲得同儕認可的需求。這正是為什麼遊戲參與者總要宣揚自己的成功。因應此需求，現在的遊戲往往具備即時重播和標示過去成就的功能。「Xbox玩家成就」成為一

個社會現象，正是基於這樣的動力學。

缺乏認可會導致低落的動機和孤立感。身為兼具社會性和部族性的生物，我們必須讓自己的族群理解我們的成就，並知道這些成就對於我們在族群中的身分地位有何意義。

案例：打卡也能變成人氣比賽

二○○○年，丹尼斯・克勞利（Dennis Crowley）創辦「躲避球」公司，發展出一種簡訊服務，能讓朋友分享彼此的所在位置。這家公司被Google收購後並沒有真的紅起來，最後成為Google定位的部分功能。克勞利離開Google時，帶著一個明確的使命：要做出更好的軟體。

去年，四方地頭王（Foursquare）在市場上以更完備的行動定位服務之姿出現，但在它剛推出時，還看不出吸引人使用的驅動力何在。這一次，克勞利和他的夥伴納文・賽爾瓦杜萊（Naveen Selvadurai）將遊戲的因子加入其中：點數、徽章、小提示、朋友和狀態。使用者在各地標打卡時能獲得點數（若去新的地標或同一晚到多個地標，可以得到更多點數），完成探險時能獲得徽章（若在三個有照相亭的地標打卡會得到一個「上相徽章」），在同一地點打卡最多次則會得到市長頭銜。如果使用者在一週內得到

的點數夠高，就會登上該城市專屬的排行榜。競爭隨之而來。在這場頭銜的爭奪戰中，使用者會得到的徽章會明顯地展示在其個人檔案上，這是來自童軍系統的老創意。這項服務立刻爆紅，在十八個月內用戶從數千個激增到三百萬。

四方地頭王的遊戲機制只是在利用我們想要競爭的衝動，還是真的會引導我們去從事有意義的事情？答案端視這個服務是否能讓我們的生活變得更好？這一點，有待後續的觀察。

更多案例

◎ 戒酒無名會在人們戒酒的不同階段給予不同的認可：發出不同面值的特殊錢幣，從二十四小時到一個月、一年、甚至更長的時間。

◎ 嬰兒衣物交換站（thredUp）把遊戲機制加入衣物交換的活動中，每週在首頁列出「最有風格」或「超級賣家」等等的排名，藉由列出用戶姓名給予認可。

◎ 普遍但常被誤用的「本月最佳員工」認可傳統，早已被世界各地無數的公司所採用。

◎ 那些把遊覽新城市當成遊戲關卡的噴射機富豪，也會把他們護照中的戳印視為成就的徽章。

為什麼認可有用？

當我們所屬的社會圈子中的其他人注意到我們，我們的大腦會分泌多巴胺和腦內啡，給出代表獎賞的信號。在大自然中，得到讚賞和他人的注意代表著我們有所成就，也會提升我們在部族中的地位。成就本身是重要的，但當這個成就伴隨著某種標誌或象徵，並且是在公開場合授予，就更能深刻滿足我們內在對地位的需求。

在遊戲設計中使用認可

前已提及，不管認可的標誌是徽章或獎盃，認可的公開展示或呈現才是最重要的一環。想想看，哪些行為應該是需要被認可的；它們應該是你想要玩家重複做出的行為。請記得，認可應該是用來刺激玩家進一步的發展，而不是讓玩家感覺任務完成然後陷入停滯。以這樣的標準來看，頒發童軍的榮譽徽章會比鷹級童軍證書來得好。雖然玩家希望自己受到認可，但他們也同樣想給予其他玩家認可，所以在機制中加入相互評價的功能，能讓每個人都嚮往成長。

地位

排名、等級、聲譽

地位代表著一個人在社會群體中有權力與受尊敬的狀態，這是我們賴以建立社會秩序的基本制度。幾乎在每個地方都有社會地位的存在。在軍中稱為階級，在商場上稱為職位或頭銜，在學校裡則劃分年級。地位會以非常多樣的面貌出現，有時很難辨識，但確定的是，只要有不同層級的經驗、力量、機會或責任，就必有地位的存在。你可能會發現，地位和關卡常常伴隨著出現，但這兩者並不相同。關卡指的是系統中新的挑戰和活動區域，地位指的則是系統中的架構、力量和聲譽，而且牽涉到與其他玩家的關係。地位較高的玩家能做比較多事、看到比較多東西、取得比較多資源。在這種情況下，地位和關卡有著共生關係：玩家達到的地位或等級顯示著他們正在探索的關卡。

玩家之間若無地位或等級的不同，會導致角色和權威的混淆，也可能會阻礙知識的傳播，因為知道較多的玩家很難被辨識出來。

案例：讓人趨之若鶩的「黑卡」

八○年代，有一個關於「黑卡」的都市傳說在人群中廣為流傳。據說黑卡代表無可比擬的消費力，而這也讓人們相信，世上確實有某些人擁有天文數字般的財富，並因此享受著特殊待遇。這種信用卡傳聞中的功能包括：為了一份學校作業而派出一隊人馬到死海蒐集沙子，以及尋找、購買、並運送凱文·科斯納在《與狼共舞》電影中騎的馬給某個持卡人。

受到這種謠言驅使，美國運通在一九九九年推出百夫長卡。這種信用卡直到二○○六年為止都只有受邀者才能申請，而至今申請人必須符合一系列美國運通不願意證實的條件。據說條件包括每年最低消費金額二十五萬美元，以及每年會費五千美元。至於權益，持卡人能擁有專屬的電話祕書，可參加一般人不得其門而入的派對、取得餐廳或戲院的保留席次，以及更多令人興奮的特權。

「黑卡」在大眾文化中已經被視為崇高地位的代名詞。現在，由於百夫長卡俱樂部的會員資格已經揭露，傳聞和謠言的焦點開始轉向比百夫長卡更高級的白卡和珍珠卡，讓即便是首屈一指的富豪也有個新的地位關卡可以征服。

案例：飛行艙等讓人嚮往尊榮禮遇

我們都知道飛行常客獎勵里程是運用點數系統和貨幣的絕佳案例，不過它在地位的操作上也是很好的案例。每家航空公司都有不同的艙等劃分，相同的是，愈高的艙等所能享受的特權愈多：商務艙或頭等艙乘客享有專用候機室、保留相連的未劃位座位、免費或優惠升等、在航班超賣時有優先權、給予其他乘客特殊待遇的權力，以及難以置信地，有些航空公司甚至允許最上級艙等的乘客在滿座的航班中擠掉已劃位的旅客。機場和航空公司非常重視乘客的地位，例子包括將頭等艙獨立出來，雖然只是用個好笑的簾子；多樣化的「紅毯」俱樂部，甚至分開的登機通道。對每年不是只飛幾次的旅客來說，不玩這個遊戲實在很可惜。

更多案例

◎ 有個開發人員專用社群「堆疊溢位」（Stack Overflow），使用聲譽等級來標出用戶在網站上的地位和影響力。

◎「帝國大道」是一個虛擬的證券交易所，讓用戶買賣「他人的聲譽」，股票的價格與他人在網路上的社會地位有關。如果他們的影響力上升，用戶就算贏了。

◎ 學術界充斥著地位的使用：由各種與姓名連用的學位頭銜（博士、律師、醫學博士等等）到終身職這種概念。

◎「白洋基背景」是政府機關中的一種特殊身分，代表某人通過了最嚴格的背景調

查，能夠參與某些高階且需要高忠誠度的工作。

為什麼地位有用？

地位是人類這種部族動物的本性之一。在野外，知道自己的立足點在哪裡是很重要的。地位之所以有用，是因為它提供我們一種將身邊的人事物分類的捷徑。當我們知道人們所屬的身分層級，等於獲得許多資訊，知道他們能為我們做什麼，以及我們該如何與他們互動。

在遊戲設計中使用地位

在遊戲的某項活動中，若權力扮演著重要角色，就應該使用地位這個元素。什麼樣的地位適合這個遊戲？它能提供什麼樣的權力或機會？不過請記得，地位權力到達上限之後，只會使人維持現狀，而不是繼續伸展。跆拳道的黑帶選手或許還可以期許自己成為大師，但護士長或公立學校教師已經達到了系統中的頂端地位，反而很有可能因為試圖保有這個地位，而失去向上晉級的動力。

第十關
善用遊戲，
全看我們自己

如果說生活在一個遊戲般的世界裡很吸引人，

那是因為我們每個人都相信，

遊戲比現實生活更能啟發人心、更刺激有趣，

也比現實生活更公平。

這一切都取決於我們自己。我們已經知道遊戲是怎麼運作的。我們探索了遊戲如何能讓我們更好，也學習到新品種的遊戲——行為遊戲，可以讓我們發揮潛能。但在這個時代，我們所面對的全球議題已經超越個人的層次。這些議題已經不是制訂政策就可以解決，而是需要我們在個人與家庭的層面上都做出改變，因為我們就是問題的根源。

垃圾桶裡的垃圾是我們製造出來的。我們選擇開上快速購買餐車道購買工業食物，而不是去農人市場。我們想要小孩受更好的教育，就意味著我們必須去對抗建構在標準化測驗之上的系統。在幾乎所有情況下，來自基層與個人的草根行動才會帶來最大的進步。民主的未來如何，端視我們如何善用金錢與抉擇，依賴選票過於被動。

我們所需的個人信念與行動很難被激發，因此帶來一個問題，紀錄片與公眾服務訊息真的是討論這些議題的最佳方式嗎？對話夠多了嗎？至少在環保運動中，答案為否。儘管最近幾年氣候變遷的議題受到媒體的大量關注，大多數美國家庭還是維持著差不多的碳排放量。這一點也不令人意外。我們有家庭、事業要顧，每天都有難題和柵欄要跨越。我們對社會的責任往往就在日常生活的忙亂之中被磨滅了。

除了把訊息傳播出去之外，我們是否也能起而行，想辦法刺激人們做出正確的選擇？我們有可能用行為遊戲來因應這些議題嗎？這些議題無疑地相當複雜，需要細膩完整的配套策略，但我們的確可以利用遊戲的動力學，激勵人們在面對這些急迫挑戰時，做出不同的行為。

在這種情況下，很明確地，我們需要一整個世代最極端的問題解決者。如同珍‧麥克高尼格一再指出的，我們最重要的自然資源也許就是玩家集團，他們精通如何合作找出解答的藝術。我還要加上一筆，遊戲設計者與行為遊戲設計者也都還沒完全理解到他們專業的全部潛能。

要說當今設計遊戲的人有許多行為模式的創見尚未獲得重用，還太保守了。為了對抗真實世界的問題，任何有實力的遊戲設計者都能夠拿出擅長的心理誘因與技巧，找出扭轉議題的方式。他們知道該如何思考以及可以如何影響眾人的行為。對經驗豐富的遊戲設計者來說，本書的要旨都只是老生常談，但對遊戲設計者而言再明顯不過的事情，對許多影響世界的決策者與領導者來說仍是新穎的。

可惜的是，當我們所領導的人覺得無聊、沒有動力或心存猶疑時，我們沒有遊戲專家可以尋求幫助。事實上，許多遊戲專家都聚集到商業遊戲的領域賺錢去了。當我們等待他們回到現實中加入我們時，我們也得開始將他們的知識付諸實踐，並且展開我們自己的學習。

能力愈強，責任愈大

理解了遊戲可以怎麼設計之後，想想這些概念可以怎樣影響社會上最傳統的一些

機構。不管是公立學校，還是監理處，都可以利用行為遊戲設計的原則，進行激烈的改革，因為行為遊戲的核心正是注意力與參與的基本原則。你可以想像日常生活中的事情有最愛的遊戲一半好玩嗎？在那裡，學習是來自玩樂，而不是付出？這樣的世界可以成真，就從遊戲開始。

就在這同時，凱提・沙林與她的同伴在教育界讓我們看到這樣的可能。她們的新學校「學習任務」（Quest to Learn），將遊戲作為教育的重心，從紐約市公立學校系統內部改革。在這個學校中，一百四十五位六年級與七年級的學生就在數位環境當中，將科目的界線消弭，提出像是密碼世界這樣的課程（混合數學與英文），用上遊戲機制、敘事幻想和超多的互動與科技讓學生參與。現在還很難定論這個方向如何影響未來表現（學校才辦了兩年），但看到新世界的技能出現在教室當中總是激勵人心。

看到遊戲核心的學習環境如「學習任務」是多麼吸引人與具影響力時，很容易就對於可能性太興奮，而沒考慮到改變或影響行為的可能後果。我們現在操控怎樣的行量──腦內有某些最原初、最古老的循環。我們有責任去考慮，我們在鼓勵怎樣的行為，我們若成功會讓誰受惠，而如果我們的遊戲創造了相反的結果，又會影響到誰。尤達大師曾經說過：「能力愈強，責任愈大。」

遊戲可以用來操縱與說服──為了達到獲利底線而讓我們的衝動和社會責任反過來阻礙我們。但真正有意義的參與不是來自重複和強迫的體驗，而是從技能導向的玩樂中

幫助我們實現個人與組織的潛能。我們不能忽略某些遊戲偏愛錯誤的遊戲機制所帶來的長期後果。

事實是，行為遊戲的設計與其他遊戲的設計不同。行為遊戲的設計無法「做完就閃人」。一般的遊戲設計者每做完一款遊戲，就交給玩家自己去體驗。但是行為遊戲設計者想出新東西之後，要等待並細心觀察。就像思慮縝密的工程師，我們的工作也要充滿警覺，一旦發現事情發展有不對勁之處，我們就得進行微調。

行為遊戲的設計既是技術，也是藝術。我們得尊重人類意識的複雜性，在施加影響給意識的同時保持謹慎。遊戲的力量不只在教我們想像的世界是怎麼樣，也教我們理解真實世界以及我們在其中扮演的角色。每當我們在遊戲中學到新東西，也同時學會關於我們自身的新東西。

不管你是行為經濟學家、企業經理人、學生、教師、政治人物、家庭主夫或主婦，還是創業家，有一場正在進行中的戰爭將決定我們未來的世界會變成什麼樣，這場戰爭事關我們的心靈與心智。有些人以政策或辦公室的備忘錄作戰；有些人用法律作武器；有些人用行銷。但有更多人就坐在邊線上觀望，不確定自己是否幫得上忙。我相信我們可以用遊戲來改變這樣的現況，只要我們能優雅地將遊戲織入生活的紋理之中，使其與我們所依靠的系統無法分離：商業、教育、慈善，以及其他形式的社群。

是時候該採取行動，修補系統與組織結構上的不良所帶來的無聊與無感，那限制

了我們的成長潛能。你可以幫得上忙。到「遊戲框架」網站上來提議、設計、分享及討論你對行為遊戲的想法。作為社群，我們可以激勵與挑戰彼此，修正出集體的方向，朝著更光明的未來邁進。我給你的挑戰很簡單：我相信一百萬個行為遊戲將可以改變任何事，但我們必須盡快投入想像並實現它們。

遊戲是人之所以為人的核心價值之一。在每個人的心中，都有一個自信、充滿動力、不斷學習的英雄，渴望玩一場好遊戲。現在是時候，讓英雄們上場了。讓遊戲開始吧！

〈附錄〉

實際演練

訓練自己成為行為遊戲設計者的最好方式就是實際演練。為了達成這個目標，我設計了四個練習題，讓你可以在沒風險的情況下小試身手。每個練習題都包含挑戰的基本資訊，以及未完成的遊戲框架。你要做的就是填滿空白處，描述技能週期，以便完成遊戲的設計。

在「遊戲框架」網站上，你可以輸入你的解答，並看看其他人怎麼解答，接著也看我為每個練習題所設計的遊戲框架與技能週期。記得，答案沒有對錯，我們追求的是更好的行為遊戲！

練習一：計程車混戰

　　地方上的計程車車隊決定是時候該突破重圍了。車隊最常接到的客訴就是計程車司機既古怪又有侵略性，讓乘客在搭車過程中既緊張又不愉快。這樣的駕駛行徑反映的是既有的誘因：由於乘客一上車，司機就能開始跳表，確保有基本的車資，因此司機在意載客的次數更甚於載客的距離。此外，乘客通常希望能盡快安全抵達目的地，而司機往往以開快車來回應乘客的要求。

　　請設計一套行為遊戲來提升搭計程車時的安全與品質，而不降低司機的整體收入。

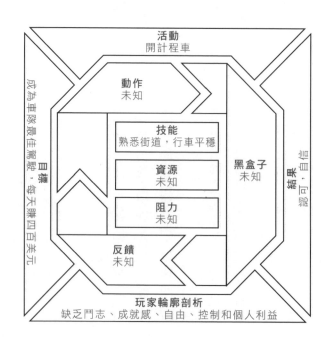

活動
開計程車

動作
未知

技能
熟悉街道，行車平穩

資源
未知

黑盒子
未知

阻力
未知

目標
未知

反饋
未知

成為車隊最佳駕駛，每天賺四百美元

黑盒子，回饋

玩家輪廓剖析
缺乏鬥志、成就感、自由、控制和個人利益

練習二：發揮銷售力

一家販售產品與服務給民間企業的國立科技公司，在銷售上遇到困難。業務部門主管認為有兩項技能是銷售成功的要件：準備與跟進。他相信如果業務員能好好準備業務會議的資料，並對客戶進行定期的跟進，成果就會大幅提升。

請設計一套行為遊戲來激勵並改善所有業務員的準備和跟進技能。

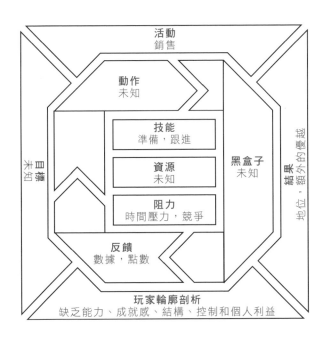

活動
銷售

動作
未知

技能
準備，跟進

資源
未知

黑盒子
未知

阻力
時間壓力，競爭

反饋
數據，點數

目標
未知

結果
地位，額外的優越

玩家輪廓剖析
缺乏能力、成就感、結構、控制和個人利益

練習三：好菜上場

你終於下定決心要提升你的業餘廚技了。你覺得你的烹飪技巧還不錯，只不過需要再更有創意——能用手邊既有的食材做出美味的料理。不過，你每天下班回家之後總是好累，所以通常都叫外賣或只是做些普通的餐點。

請設計一個行為遊戲，幫助你把廚藝提升到另一個層級，並激發你的創意。

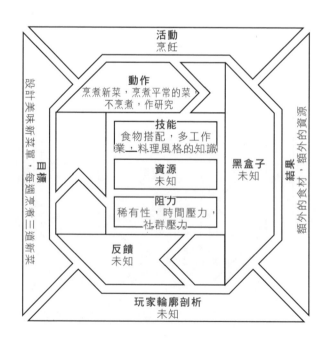

活動
烹飪

設計美味新菜單，每週烹煮三道新菜

動作
烹煮新菜，烹煮平常的菜，不烹煮，作研究

技能
食物搭配，多工作業，料理風格的知識

資源
未知

阻力
稀有性，時間壓力，社群壓力

黑盒子
未知

結果
額外的食材，額外的資源

反饋
未知

玩家輪廓剖析
未知

練習四：短暫停留

某家書店雖然來店客人不少，但人們往往都在幾分鐘後就離開，什麼也沒買。店長認為，如果客人能多花點時間在店裡瀏覽書籍，業績就會提升。

請設計一套行為遊戲，激勵顧客更全面地瀏覽店裡的書籍。

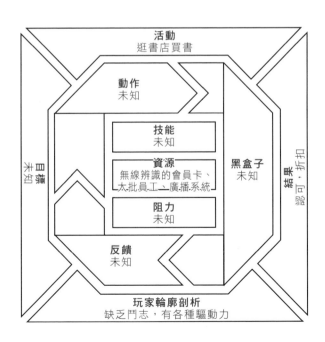

活動
逛書店買書

動作
未知

技能
未知

資源
無線辨識的會員卡、
太批員工、廣播系統

黑盒子
未知

結果
認可、折扣

目標
未知

阻力
未知

反饋
未知

玩家輪廓剖析
缺乏鬥志，有各種驅動力

http://www.booklife.com.tw　　　　　inquiries@mail.eurasian.com.tw

商戰系列 107

加入遊戲因子，解決各種問題
——激發動機、改變行為、創造商機的祕密

作　　者／亞倫·迪格南
譯　　者／廖大賢
發 行 人／簡志忠
出 版 者／先覺出版股份有限公司
地　　址／台北市南京東路四段50號6樓之1
電　　話／（02）2579-6600·2579-8800·2570-3939
傳　　真／（02）2579-0338·2577-3220·2570-3636
郵撥帳號／ 19268298　先覺出版股份有限公司
總 編 輯／陳秋月
資深主編／李美綾
責任編輯／李美綾
美術編輯／王　琪
行銷企畫／吳幸芳·范綱鈞
印務統籌／林永潔
監　　印／高榮祥
校　　對／李美綾·王妙玉
排　　版／莊寶鈴
經 銷 商／叩應股份有限公司
法律顧問／圓神出版事業機構法律顧問　蕭雄淋律師
印　　刷／祥峯印刷廠
2012年7月　初版

Game Frame: Using Games as a Strategy for Success
Copyright © 2010 by Aaron Dignan
This edition arranged with LJK Literary Management, LLC.
through Andrew Nurnberg Associates International Limited
Complex Chinese edition copyright © 2011 by the Eurasian Publishing Group
(imprint: Prophet Press)
All rights reserved.

如果說生活在一個遊戲般的世界裡很吸引人，那是因為我們相信，遊戲比現實生活更能啟發人心、更刺激有趣，也比現實生活更公平。在日常生活中善加運用遊戲的動力學，我們就能享受遊戲的好處。
　　　　　　──亞倫‧迪格南，《加入遊戲因子，解決各種問題》

想擁有圓神、方智、先覺、究竟、如何、寂寞的閱讀魔力：

◘ 請至鄰近各大書店洽詢選購。

◘ 圓神書活網，24小時訂購服務
　　免費加入會員‧享有優惠折扣：www.booklife.com.tw

◘ 郵政劃撥訂購：
　　服務專線：02-25798800　讀者服務部
　　郵撥帳號及戶名：19268298　先覺出版股份有限公司

國家圖書館出版品預行編目資料

加入遊戲因子，解決各種問題：激發動機、改變行為、創造商機的祕密 / 亞倫‧迪格南(Aaron Dignan)著；廖大賢譯. -- 初版.-- 臺北市：先覺，2012.07
248面；14.8×20.8公分 --(商戰系列；107)
譯自：Game frame : using games as a strategy for success

ISBN 978-986-134-191-0 (平裝)
1. 休閒心理學

990.14　　　　　　　　　　　　　　　　101009571